滄海一粟——古今書畫拾穗

A Drop in the Ocean —— Chinese Calligraphy and Painting

國立歷史博物館
NATIONAL MUSEUM OF HISTORY

館長序

書畫可爲怡情養性之物，古有「丹青不知老將至」一語，充分說明書畫的特有功能。傅申與何懷碩兩位教授以及幾位愛好書畫的朋友，在過去數十年間或是爲了學習與研究，或是對書畫的欣賞與愛好，收藏了一些古今名家的書畫作品。他們雖自謙不是「收藏家」，但是內容從寫經到近現代書畫，數量三百餘件，不是有心人也不會有這番功夫，面對這諸多作品，不免讓人注意其所蘊意涵。

高山流水可謝知音，書情畫意可陶情趣。面對古人書法，可以玩味其文采風流；面對古人繪畫，可以享受其營造的筆墨意涵。面對藝術，不單是在審美經驗的滿足，也是一種知識經驗的累積。傳統書畫作品，在不同角度進行觀照下，會有不同的審視準則與態度，此際，透過畫家與教學者的角度所收藏的書畫作品，具體呈現了他們對作品的看法與認識，將作品於欣賞之外，更重視學習傳承之意。

人類歷史上，藝術家不斷創造藝術作品，但是天然損毀或是人爲災禍，使得能夠保存至今的作品有限，尚留人世間的作品不是進入博物館、美術館，就是流入民間，或保留於收藏家手中。對能進博物館典藏的作品而言，自是文物之幸，也就成爲人類藝術發展的見證，但餘者卻鮮有機會公開展示，難免讓藝術史有許多遺珠之憾。私人所藏若能通過公開展示與圖錄出版，不僅讓我們可以看到過去藝術成果，而且透過清晰的圖版所呈現的豐富與完備的資料，讓研習者可以對繪畫歷史有更多的認識，讓這些文化遺產可以發揮更大效益。

藝術品能夠不秘於私而公於世，本是值得提倡之事。這些曾經暫寄各人名下的作品有緣集聚，留下鴻爪，希望與愛好書畫的朋友共享喜悅。本館特邀請展出近現代名家作品百餘件，讓國人可以看到民間收藏的力量。此外，兩位教授還特別撰述專文說明關於古代書畫收藏的個人看法，並精心印製這本畫冊，相信這對近現代書畫研究有很大幫助，也希望未來有更多收藏家願意提供作品，讓國人有更多見識古代藝術傑出作品的機會。

黃永川

Foreword

Chinese calligraphy and painting is an activity contributing to one's peace of mind and inner tranquility. An ancient saying in China is, "Painting makes one unaware of old age.", which fully explains a special function resulted from practicing calligraphy and painting. For the reasons of study or appreciation, the two celebrated professors, Shen Fu and Huai-shuo He, and other painting and calligraphy lovers have, over the past decades, collected many works of famous calligraphers and painters of ancient and modern times. Although they don't call themselves "collectors," simply because of their modesty, this collections range from religious scripts to modern contemporary painting and calligraphy – over 300 pieces in total. This remarkable achievement shows that they have put in tremendous effort. So many pieces of work make us wonder what they contain and imply.

Landscapes with high mountains and rivers help one to find meaning in life, whereas enjoying painting and calligraphy lead one to cultivate one's emotions and feelings. When looking at ancient people's calligraphy, one can really experience its fluent literary capacity. When appreciating ancient people's paintings, one can actually enjoy rich meaningful content constructed in the ink and brush world. Encountering art, one obtains not only satisfaction resulting from the aesthetic experience but also a wealth of knowledge and experience. Looking at traditional calligraphy and paintings from different angles can bring about different connoisseurship standards and attitudes. Collections of paintings and calligraphy, therefore as far as painters and educators are concerned , concretely demonstrate their viewpoints and understanding of these works, which shows their attention to historical and heritage concerns, as well as their appreciation.

Throughout human history, artists have continually created artworks. With natural and human-made disasters, however, some artworks get damaged. The number of surviving artworks is actually limited. They have either been collected in museums or galleries, or fall into collectors' hands. Works collected in museums or galleries are exhibited to the public and become evidence of human development in arts and can thus be said to be fortunate. Many other works however are rarely shown in public to many art historians. When private collections are shown in either exhibitions or publications, we can witness the achievements made by arts in the past. Also, with abundant and complete information through clear publication illustrations, those who learn and practice art can understand more about painting history. It is expected that with appreciation of this cultural heritages, more effectiveness can be reached.

It is worth promoting the concept: art works should be shown in public, not hidden away. This time, Professors Fu and He, would like to make some remarks about those works which have been hidden from the public. It is hoped that painting and calligraphy lovers can come to enjoy these works. Over 100 works by modern contemporary painters and calligraphers are now exhibited in our museum. People living in Taiwan can see the power of private collections. In addition, we have also published this book with elaborate efforts. In this book are some special essays explaining individuals' viewpoints on ancient paintings and calligraphy collections, besides superb illustrations. We hope that this book will offer much help to students of modern contemporary paintings and calligraphy. Finally, it is also hoped that, in the future, more collectors will be willing to show their collections so that audiences can have more opportunities to look at and understand ancient masterpieces.

Huang Yung-Chuan
Director
National Museum of History

一粟齋過眼摭言

傅 申

我國書畫自宋代以來漸成爲文人間的重要休閒活動，書畫作品浩如烟海，本書所錄這一批藏品，大多蒐集於數十年前，誠如書名標題所示，毋寧是「滄海一粟」而已！這並不是自謙的詞句，事實如此。

再者，我們這幾位收藏者雖然熱愛書畫，但並不是多金兼賦閒之輩，而且只是在人生的某一階段，在某種機緣之下，一時發興所收。雖集腋成裘，數量並不巨大，說起來也只是在偶然的時地，即興拾得的幾束麥穗而已！

既然是「拾穗」，誠一時之遇合，其中雖不乏遺珠，卻並非全是「選萃」，也不必盡屬大家。站在宏觀的立場，吾人常強調，應免貽人「見樹不見林」之譏，如阿里山上除了幾株知名的「神木」之外，尚有許多不知名的大樹和無數的中樹，其中任何一株移于台北市的「森林公園」，都將是鶴立雞群，即使是小樹也是吾人應全盤瞭解阿里山林相的一部分。換句話說，吾人欲明瞭書畫在古代某一時段的整體風格，許多名家和小家都是時代風格的組成份子，也都是「林相」的一部分。因此，只認識幾株神木，並非代表認識整體的林相；所以，只認識他風格和水準的全部。作爲一個美術史家雖不能盡見某家一生的全部作品，但應盡量知其早晚年風格的變遷，從青澀到成熟而老化，及其水準優劣的跨度；也就是說凡是真識者必要能分辨「真而不好」及「好而不真」之間的差異，因此，只要是真跡，皆是吾人研究和收集的範圍，以增進吾人對某家的全盤認知。只有用這樣的態度才能培養「真鑒」的識見，也才能建構較完整的歷史。

因此，若對本收藏中的某些作品或有仁智之見時，請略考其人其時其地以明收藏之本意。昔郭若虛曾云：「其有畫迹尚晦于時，聲聞未喧于眾者，更俟將來！」本收藏則反是，對這一類的作品只要它是真跡，有足夠的水準，又能代表或擴充吾人對其人其時代的認知者，當機緣巧合之時也都在拾遺收羅之列，這樣才是「不顧前輩之品題，不畏收藏之謠諑」的「真識」者所應爲，不必取悅于觀者，而是對該作者負責，期望能做到「起古書畫家於地下，也必頷首稱是」的地步，才是真正能「上窺前賢心畫之秘」，也要讓「古人引爲知己」！

以上是站在史家或鑑藏家的立場而言，另有一類收藏則是站在書畫創作者的立場：凡是能使吾人廣見聞、益神智的古人書畫，不論大家、名家，雖時地遙隔，卻能恭迎之登吾堂、入吾室，不僅如親炙其人，更令我摩娑玩賞，如親見其運筆，振發我的耳目，提高我的境界；而這種親炙古人、神交益友之樂，即在印刷精美的現代，也不能完全替代。

談起圖片影印術的發明和進步，這的確是書畫史研究和作品鑑定的一大關紐，因為自近代以前的書畫收藏，全賴文字的敘述和描繪，如眾所熟知的《宣和書畫譜》，空列作品名稱；明末以來漸多藏家的書畫著錄如：何良俊《書畫銘心錄》、張丑《清河書畫舫》、汪珂玉《珊瑚網》、孫承澤《庚子銷夏記》、高士奇《江村銷夏記》，以及清代皇家巨著：《石渠寶笈》初、續、三編等等皆其著者，降至近代尚有龐萊臣《虛齋名畫錄》等，即使詳記尺寸、絹素、內容及題跋，亦皆無圖像對照，僅憑文字去想像揣測。然而現代之書畫著錄，皆採圖文對照形式，使人入目便知，誠出古人想像之外。本書由於編輯時間匆促，不及準備詳細文字說明，僅就尺寸、絹素略加註記；至於作者，大皆有名之士，少數較生疏者，在眾多工具書中皆可查知一二，故不另錄。至於作品之賞析，觀者自有主見，亦從略。然圖錄大皆縮小，又非本尊，雖可以作為賞鑑比較之參考；但就個人對圖錄之使用經驗，認為圖版有將作品之優劣平均化的趨向，特別是書法，巨幅字顯小，小幅字反大，往往予人以錯覺！故而圖錄作為記憶之幫助則可，若藉以鑑賞，往往佳品之優點反不能一一呈現，需見原跡方能領略而愈顯其佳；圖版又將大小作品統一化，特別是書產生誤導，因此藉圖錄以定真偽時，除非是偽而劣者觸目可識，否則鑑定難度會增高，所以應當格外謹慎。

任何一個收藏，包括兩大皇家收藏：宣和內府和乾隆內府，前者不必說，早就雹散蓬飛，千年內已所剩無幾，即乾隆所藏者雖有故宮博物院繼承，但在二十世紀初已有不少散落四方。蓋天下之物有聚必有散，此一展覽、此一圖錄，會集諸友人于三四十年間自東西南北偶然所得，上下三四百年（僅唐人寫經在千年之上）之書畫暫聚一堂，亦屬不尋常之翰墨及人生之因緣，何異萍蹤偶聚，提供愛好者同室共賞，而未來又將聚少離多，各有其不可預知的前程。

就賞鑑的讀者而言，這個展覽及圖錄固然是如「雲煙過眼」；即對收藏者而言，雖然曾是「欣於所遇」，也未嘗不是「過眼雲煙」！

戊子中秋後于碧潭之海藏寺側一粟齋

拾穗雜談

何懷碩

1

大學畢業不久，有一天，在師大附近裱畫店，我看到一幅有幾個小蟲洞的蕭俊賢的山水小條幅，價格極為便宜，我很高興的買下來。其實，此畫與畫家並不是我最心儀的，為什麼還要買呢？因為這是我第一次看到美術史書有登錄的名家原作，價錢卻是我買得起的。我當時不但驚奇、興奮，還有一種難以形容的快慰。

凡事有了開頭，便有後續。許多「偶然」和「偶爾」，經過時間的積漸，也可聚砂成丘。幾十年光陰，回想起來如彈指之間事。平生除了創作、寫作、讀書、教書，從未想要致力於「收藏」，甚至我常對我的朋友說「我立志不做收藏家」。為什麼呢？因為做收藏家必須具備三個條件：有錢、有閒、有眼。前兩個非我輩所有，只有第三個「略備」而已。我見過沒有三者兼備而沉迷於收藏，結果是無盡的災難。有人為了尋覓「獵物」四出奔走，栖栖皇皇，患得患失，寢食難安，甚至因為貪求無度，漸成癮疾，以致「病」入膏肓，因而節衣縮食，克扣家用，甚至借貸負債，乃至信用掃地。更悲慘的是，「三條件」中前兩者固不夠充分，連第三條件也不過略知ABC，結果是半生收藏，多為「行貨」；灰頭土臉，莫此為甚。平生所見如此鬧劇與悲劇絕非鳳毛麟角。

我從開始就立志不做收藏家就因為略知其中三昧。但雖如此，結果還是薄有一點「珍寶」，那是上面所說，不過是「飛鴻踏雪泥」，長期的「偶然」與「偶爾」的結果也。

2

我喜愛書畫，初衷不是為了「提升品味，增加雅趣」，也不為「收集古董」，更不為了「投資理財」。因為我自己是畫家，需要不斷學習、研究。我所喜愛的書畫，主要是因為那些書畫家是我所敬佩、景仰的藝術家。（其他赫赫有大名氣的書畫家，若不合我的品味，我都不會動念）因為我對這些藝術家的了解、欣賞、研究最深邃，最熱切，偶有機緣能擁有他們尺幅寸楮的真迹，莫不欣喜若狂。更重要的是，與真迹朝夕面對，較之在展覽館短暫的觀賞，或從印刷品上閱覽，當然完全不能相比。這是我找到能夠不斷自我進修的憑藉。

因為有此愛好，使我有更多機會認識而且接觸許多收藏家前輩與同道。不但有多看名作的眼福，而且與前輩請益、討論，獲益良多，這個不是美術系上課所能得到的。回想過去數十年中，我所認識中

國書畫大小收藏家、鑑賞家、學者、師長、同道友朋友列出有如：王壯爲、王己千、王方宇、張隆延、何惠鑑、傅申、曹仲英、宋漢西、張洪、黃君實、楊思勝、李葉霜、黃天才、王李霖燦、江兆申、吳平、王靄雲、曾紹杰、徐邦達、劉作籌、王良福、黃仲芳、郭文基⋯此外，許多畫店、畫廊、裱店的老闆，有人天賦特佳，在長期濡染中別具眼力，我都甚爲欽佩，與之成爲朋友。同這些師友交往，給我大開眼界的機會，而時得請教切磋之益，使我經驗與眼力都大有增進，這當然對我的藝術修養與技能的提升也大有助益。

偶涉收藏，還有一大好處，那是提昇鑑別真偽能力的絕佳途徑。因爲你若不曾認真研究，多次試過眼力，不睜大眼睛視察「獵物」，沒有十足把握，你不會大膽出手。若看走眼，你便白白交了學費；不過眼力卻因之有跳躍式的提昇。若無意掏錢買，不論說得多「內行」，都只是紙上談兵。敢掏腰包方能習得真本領，原因在此。我所熟悉的許多有名畫家、美術系教授、理論家或美術史家，非常缺乏鑑別能力，不辯真僞者大有人在，即因缺乏「實戰」經驗之故。只靠畫自己的畫、讀史論、熟悉畫史與畫家，但沒有長期大量接觸名作真迹以及古今各式僞品，沒有在收藏實踐中訓練眼力，沒有從許多收藏家、鑑定家那裡修習學院與畫室所不可能有的功課，便不可能有鑑識傑作的眼光。把贗品當真迹，能學好書畫嗎？許多畫家與學者忽視這門「功課」，實在是很大的疏漏與遺憾。

世上凡有名品必有仿製與僞造。中國書畫仿作特別多，有許多原因。比如，中國書畫的傳統太重視師承與規範，宗派與門風。此不啻是鼓勵仿作，壓抑創作；中國書畫的教、學主旨與方法，有許多不合理、僵化、淪爲制式化技術傳授的弊端，對仿製與僞造有「促進」的作用。中國藝壇品評藝術的傳統基準有許多偏弊（如過分推崇功力、技能，遠超過獨特而有創意的思想內涵與表現方式）；造假到幾可亂真，甚至連專家都被矇騙過關，可以備受讚美而傳爲「美談」，可見價值之錯亂；重功利的民族性等因素。自古至今，仿製與僞造的「名品」數量驚人，可能爲真迹的數百十倍。可以說在市面上買賣的名品，幾乎絕大部分是贗品。隨著藝術品需求日增，名品真迹日稀，也隨著藝術商品化日甚，造假的工作也不斷擴展。從個人到工作坊的僞造，早已成爲一種職業，而且愈來愈專業化、科技化。這在古董與書畫都是相同的情形。

所以，收藏藝術品將越來越困難而高風險。我有一點建議：

要弄清楚你收藏的目的與動機是什麼？其次，了解一般的原則與吸收經驗教訓，也很重要。

收藏藝術品的目的，大概有三種：第一，爲學習與研究；第二，爲投資的目標，是理財方式之一種。當然，也可以三個目的兼而有之。不過，三者總有主從關係；第三，爲投資片，便是目的與動機不明確，則方法與途徑便無所適從。打混仗的結果只能碰運氣。可能「中獎」，也可能「槓龜」（台語「落敗」之意）。

爲研究與師法而收藏，多半是從事創作與研究者。這與有志成爲收藏家的目的不同，與專爲投資者更不同。嚴格說，這不是典型的「收藏」。只是爲自己收集學習的範本或研究的標本。第二種，有志當收藏家的收藏，我建議宜設定「斷代」或「流派」的範圍，不要古今中外全包，變成大雜燴。除

3

非自己有相當研究，甚至是專家，一般而言，收藏家總要有參謀與顧問為他工作。第三種為投資而收藏，也一樣要有可靠的參謀。可惜真正可靠的專家難覓，皮毛之見與騙子易遇。真正的藝術珍品不是錢多便能得，更要有「眼識」。若自己不內行，更要小心是否所托非人。

立志做收藏家而收藏，其目的不為自己學習、研究，更不為投資賺錢；最終目標，或創建私人美術館，或將藏品捐給有崇高聲譽的公立博物館，嘉惠世人。這是最可敬的收藏家。香港劉作籌先生生前將個人收藏捐給香港藝術館為他建「虛白齋書畫館」，這在人間社會是一美好的典範。但也有人因為沒有（或來不及）好好處理那大批珍藏，當成一般財產遺留給子孫。結果不但不能為天下共享，而且常造成子孫爭奪遺產的悲劇。好不容易聚攏的收藏又散落各處，也難免要面對種種可能的傷害。所以，做真正的大收藏家要肩負很大的歷史責任。不要忘記藝術珍寶應屬人類共有，收藏只是暫時經手而已。

還有許多觀點與經驗可供對藝術收藏有興趣的人參考。

第一，書畫鑑定一事，天下沒有百分之百絕對全能，永不走眼的神技。所以要謙虛，自己不要膨風、大意；也不要輕信流言或以耳代目。

第二，收藏不可求快，不要以藏品數量自豪。

第三，不貪廉價。不真不精的作品，寧缺勿濫。

第四，要選定小範圍的作品，甚至只專注於少數書畫家。一定要用心研究、讀書，使自己成有人說：「近代名家我全齊」。這樣不但你的藏品水準一定夠好，而且也才真正得到收藏的樂趣。如果你聽到有人說：「近代名家我全齊」，便可知道他的藏品大概不值一看。除非他有許多專家幫他蒐羅名作。

第五，上等的藝術品以品質計，不以尺寸大小計。換言之，不是越大價值就越高。

第六，藏品應登記，要有來源、價格、日期、尺寸等記錄。要多研究、多聽高見，從錯誤中學習，提升眼力。

第七，不要在藏品上亂加題跋或亂蓋圖章。任何破壞汙損都將影響其身價，並為後人所唾罵。收藏章要小，用細朱文為宜。如果不能增加它的名氣與身價，最好不要加蓋印章，保留原貌為佳。

第八，藝術珍品永遠是人類所共有，不應視為收藏者私人的禁品。與同道交流觀賞，互相提示、促進，極有益處，也共享欣賞之樂。

二八○○年八月於未之聞齋

書法

責家恬目觀巳身如四毒蛇是身常為无量
諸蟲之所唼食是身臭穢食欲獄縛是身可
惡猶如死狗是身不淨九孔常流是身如城
血肉筋骨皮裏其上手足以為郭樓櫓目
為窻孔頭為殿堂心王處中如是身城諸佛
世尊之所棄捨凡夫愚人常所味著貪嫉頭
恚愚癡羅刹止住其中是身不堅猶如蘆葦
伊蘭水沫芭蕉之樹是身无常念念不住猶
如電光暴水迅炎流如畫水隨畫合是身
易壞猶如河岸臨峻大樹是身不久當為狐
狼鵄梟鵰鷲餓狗之所食噉雖有智者
當樂此身寧以牛跡盛大海水能其說是身
无常不淨臭穢寧九大地便如來等漸漸轉
小猶亭歷子為至微塵不能其說是身遇患
是故當捨如棄洟唾以是因緣諸優婆夷以
經典聞已亦能為他演說離持本願毀呰女
身甚可患癰性不堅牢心常樂如是正觀
空无相无願之法常循其心深集如是雖女
破壞生死无際輪轉渴仰大乘守護大乘
熊充足餘渴仰者深樂大乘受大乘雖觀
女身是菩薩善根隨順一切閒度未度
者解未解者紹三寶種使不斷絕於未來世
當轉結輪以大庄嚴而自庄嚴堅持禁皆
志成就如是功德於諸眾生生大悲心平等
无二如視一子亦於晨朝日初出時各相謂

至却住一面皆亦如是尒時娑羅雙樹吉祥
樨地縱廣卅二由旬大眾充滿閒无空鈌尒
時四方无邊身菩薩及其眷屬所坐之處或
如錐頭釘鋒微塵十方如微塵等諸佛世界
諸大菩薩悉來集會及閻浮提一切大眾亦
恚來集唯除尊者摩訶迦葉阿難二眾阿閦
世王及其眷屬乃至毒蛇視人如父如母如
阿循羅等悉捨惡念慈惠之心如如父如
娜如妹三十大千世界眾生慈心相向亦復
如是除一闡提尒時三十大千世界以佛神
力故地皆柔濡无有坵墟土沙礫石荊蕀毒
草眾寶莊嚴猶如西方无量壽佛極樂世界
是時大眾悉見十方如微塵等諸佛世界如
於明鏡自觀己身見諸佛世界亦如是尒時
會令彼身光悉不復現所應住已還從口入
如來面門所出五色光明其光明曜赫大
後口入皆先悉為堅復住是言如來
時諸天人及諸會眾阿循羅等見佛光明還
光明出已還入非无回緣必於十方而作已
辨將是最後涅縣之相何其苦哉何其苦哉
如何世尊一旦捨離四无量心不受人天所
奉供養鳴吁痛哉世閒大苦樂歸斯
沉没嗚呼痛哉聖慧日徒今永滅无上法舩於斯
夾交節戰動不能自持身諸毛孔流血灑地

時諸天人及諸會眾阿循羅等見佛光明還
後口入皆大恐怖身毛為竪復作是言如來
光明出已還入非无回緣必於十方所作已
辨将是最後涅槃之相何其苦哉何其苦哉
如何世尊一旦捨離四无量心不受人天所
奉供養聖慧日月後今永滅无上法舩於斯
沉设鳴呼痛哉世間大苦舉手拍匈悲號涕
淚夾支節戰動不能自持身諸毛孔流血灑地

得之書不審二頻書
思復何如融情倫
宣葦不安計婚
倫如且應在道企
迂迴東五百物書
窮善遠姑如渡小
勝真遂和平於
不寧脩收書患發
倒此崇進渙之書
白擁之書得渙蝉
書尉意多年光
數問可否安順消

真不久可得還耳
告諸靜媛儀靜
娜此晚便當做小
痛情自勝念沙
書進擁慚纏綿
斷絕何可堪任
痛當奈夕當渡魯
遺渙不次廠蹄候
中書僕射奉
車都尉新沓伯
臣濤言臣七啟雀
涼史曜陳雒可補

授衣廑斷悲新害
增遠患得都中
書之說消息知無
隱深慰勤以漸涂
彥後甲以宜佳審
益惡不佳憂之遲
不次凝之等書可
晉安書自強耳
逼聽為可當延嗽
期堂謂奮玉在長
自畢遠境二三悅
憬不弊至未否向悉

薄乏質止少華
可似教雅大化
未了魯辛風當所
勸為益者為陰以為
宜光用諒謹隨事
以閱珉頓首頓首
此軍垂竟懷無割
不自勝方何方何寒
切頓中比何似甚耿
愧僕近至不差睡
食乃反又深遣畫不次
王羲頓首

辛巳歲書於懷州
王鐸

山

夫天地者萬物之逆旅光陰者百代之過客而浮生若夢為歡幾何古人秉燭夜遊良有以也

山

太宗苦不對見大臣親幾入避入帳可
其奏弦輕有韻如田舍翁之澄
月昏而風聲潤而兩人神之人子之推移
理勢之相因其跡曈而難勁沒優榮
可側者勢与之地陰物之子安者又不
剋其取ふや好惡散輕中而利害窘奪
其明六
手把玉鋤鈎玉瓏雲霞滾憂
作人家終栽八百靈光雄又
種龍鬚與五邑瓜
旦親雲岡雁回更星四上一花開旧盈沸
筆亚茅林下輕風待黃梅松雲府中
高碣入生師署裏和影事其立吾圖招安
第印堂堂而經作賦才
山

寒
爾為功名夲我為功名来
羞見先生向黃昏過釣臺
壺中行望可携天何向林間息
萬緣組綬任垂三品石珮珺徒
滿盈亲丹臺之運階陽火珀
滿鬚雕次第篇想得雷平春邑
動五芝烟甲及芊棉
積石鄉桃園解凰豆夢秦
重母于神僑大嚼海重千
飛上青酉西十三居
山
絳幘雞人報曉籌尚衣方進翠雲裘九重閶闔開宮殿萬國衣冠拜
晃疏日色纔臨仙掌動香烟欲傍袞龍浮朝罷須裁五邑詔珮歸到
鳳池頭

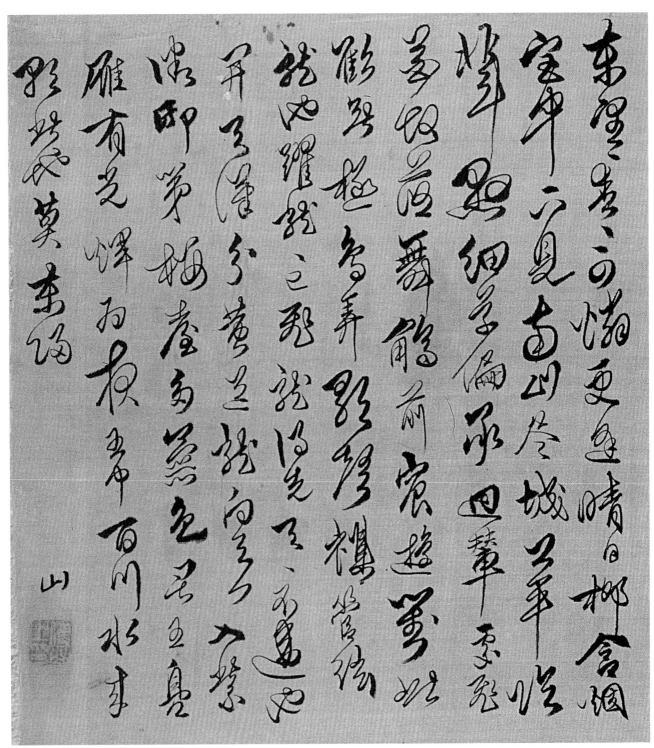

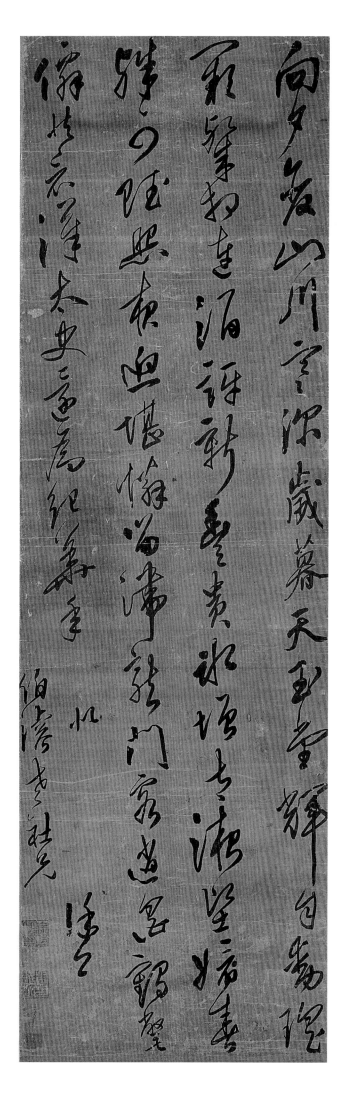

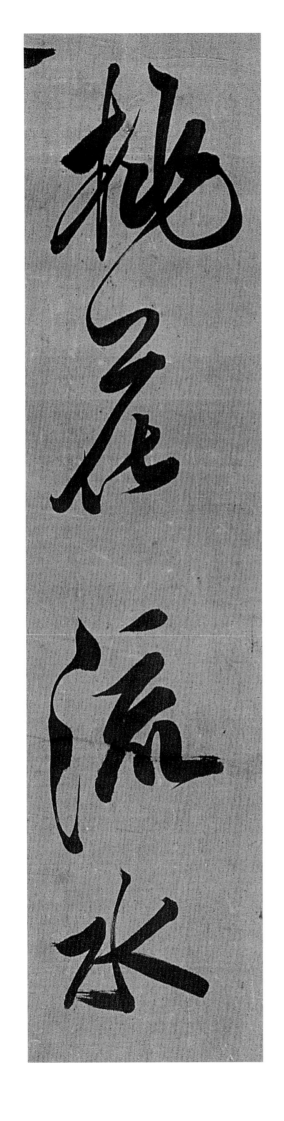

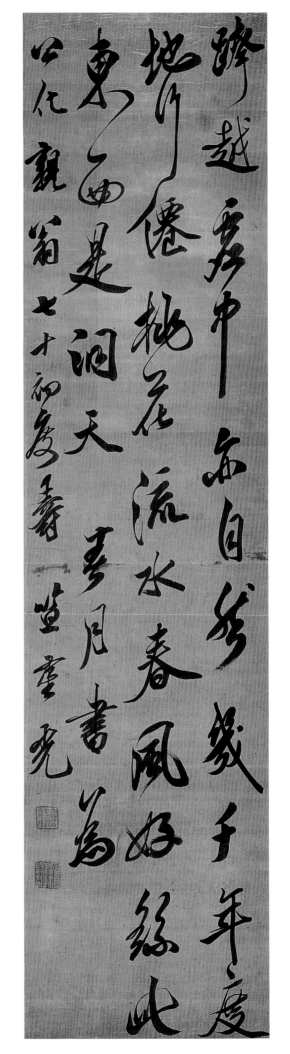

有人間孫興公曰劉真長何如曰清蔚蘭令王仲
祖何如曰溫潤恬和桓溫何如曰清高爽儁出謝
仁祖何如曰溫清易令達阮思曠何如曰洪洲通
長袁羊何如曰逃逃清便殷洪遠何如曰悲如曰諸
較思卿自謂何如曰託下官元艦高詠老莊蕭條深
賢然以不才時復自謂此心無所與讓也
寄不與時務經裏

楷留山民金農

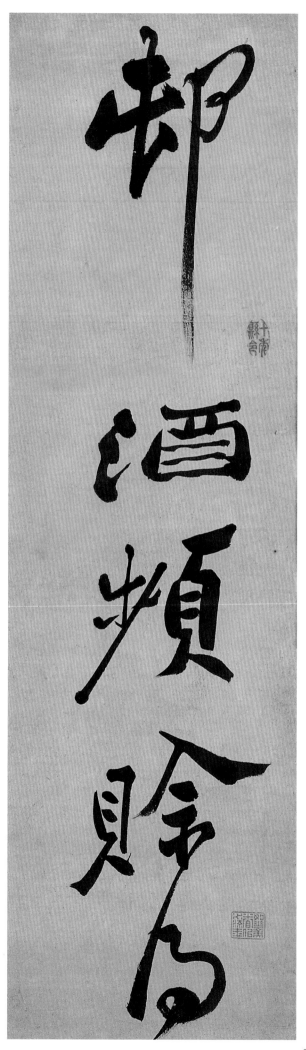

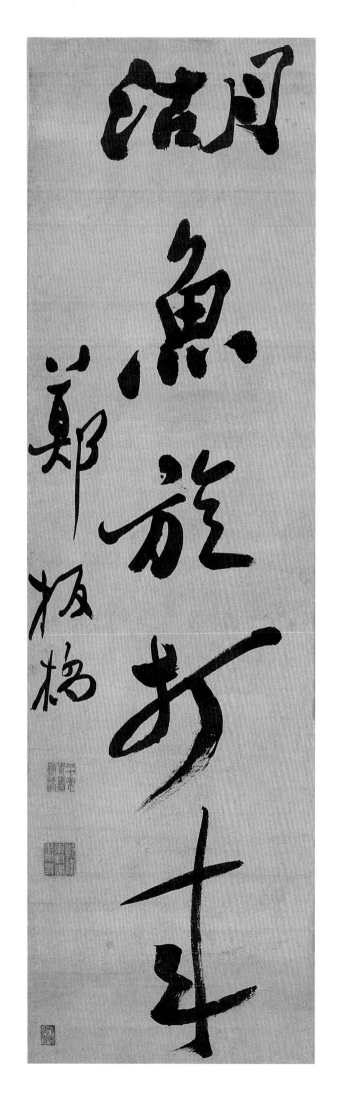

湖魚旋斫和春來

村酒頻賒給賞錢

鄭板橋

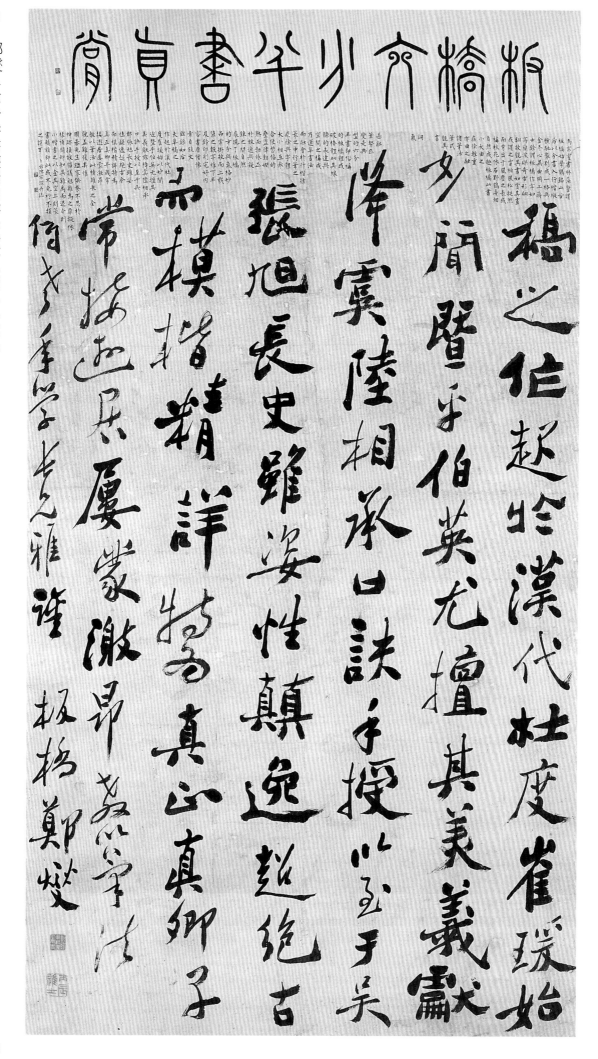

鄭燮《六分半書懷素自序中堂》190.5×105.5cm

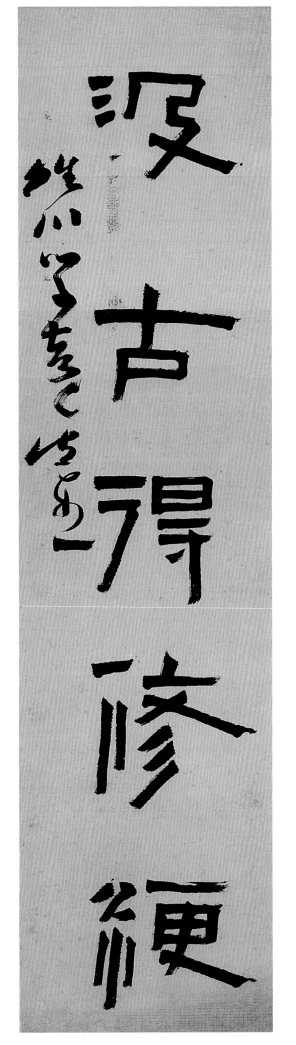
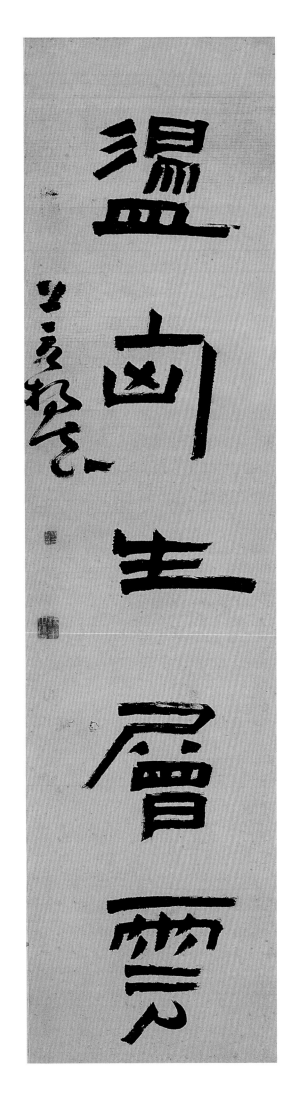

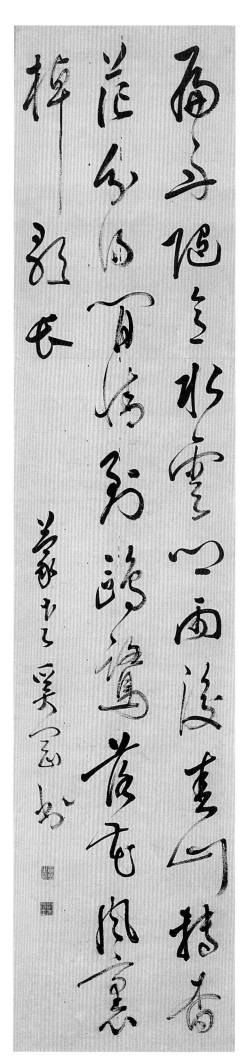

快雨堂臨書

右軍

得示梅劇故桃葉二種子
言復去餘如語為復如是郑食
仁祖去不得果此信食可回
些之來遲吾此志去承奉
帝此君未之甚好見此
當一頓

秋中感懷雨涼至多
不可耐諸懷遠佳生
七兒為力為高生甚
蕃君七兒此同生甚
唯一以此同生甚
戲不足此一頓便得王殿

平安一日白以具
義之白送此鯉魚沽沾
敬耶不在不乃卷之不
虖吾十四日內清和動生
知何南得而不知之虖
惠主之想與奴走牧之
人之損姜不足言
虖情事更
且極寒得示承夫人復小
欲不善得眠助反側想小
卿可不吾作暮復大蚝小歡
示復進何藥念足下獨惟憂
物便示里來可耳
知足下念

皆曲玄雨之地高祖因之以
朱軍業業由北撮澶河和運
南海兩連巴蜀東廻至會此
羿芒之之國皆至主不孤從之
两收貢嫡軍
近奉阿姑告至平安極
慰人意動足遂不堪暑
氣力恒收想足是足風
大都將息近如郵
八月十九日文疏物之
秋八月拜眇月諸願之
菜達奉之菩至馳心慨
泠不審尊體復如故

省足下別疏具，足下小大問為慰，多分張，念足下懸情，武昌諸子亦多遠宦，足下兼懷，並數問不？老婦頃疾篤，救命恒憂慮，餘粗平安。知足下情至。

鴨頭丸故不佳，明當必集，當與君相見。

不審阿姨所患得差不？諸妹當復平安不？審頃共情事斷者耶？念吾省一書，慰懷深塞不情，耳。

昔極含楚，惻想東陽諸妹當渡平安不審頃共情事斷者耶

及在陂筆汝館峨眉所能寬和於之聳秀但言達以馳於陂習盡之由奉告反側以想比安和伯熊一過不之忽酸大耋亦可耳惟秉要豢

右二王書庚戌秋八月臨至
平始獲觀竟昔董香光作書
注數年而成一幅自公為懶
然世故所撄有不得不懶者非
身歷不知也辛亥正月廿三日記
夢樓王文治

29

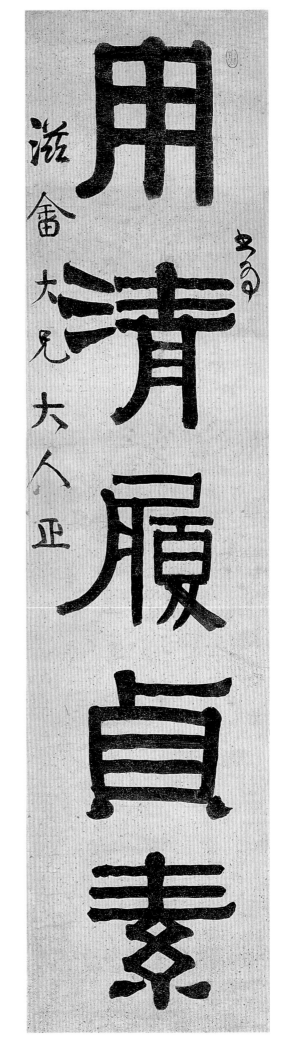

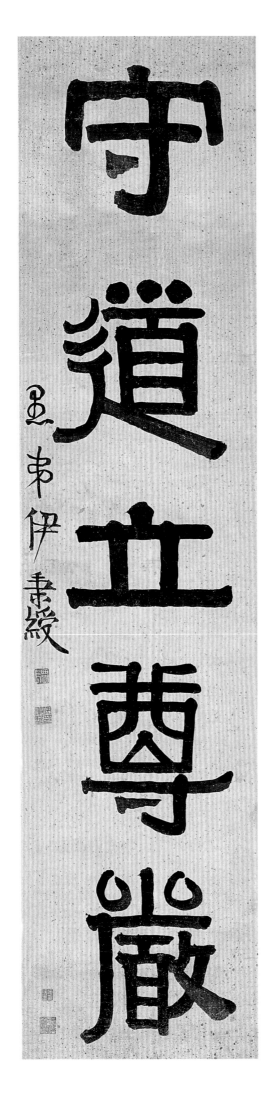

用清履貞素

滋畲大兄大人正

守道立尊嚴

伊秉綬

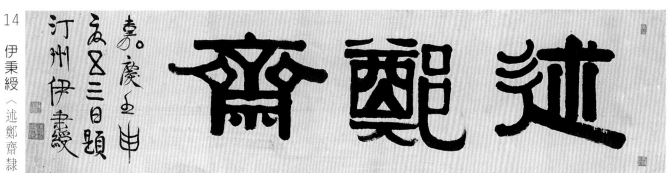

14
伊秉綬〈述鄭齋隸書額〉33×133cm

嘉慶壬申
夏八三日題
汀州伊秉綬

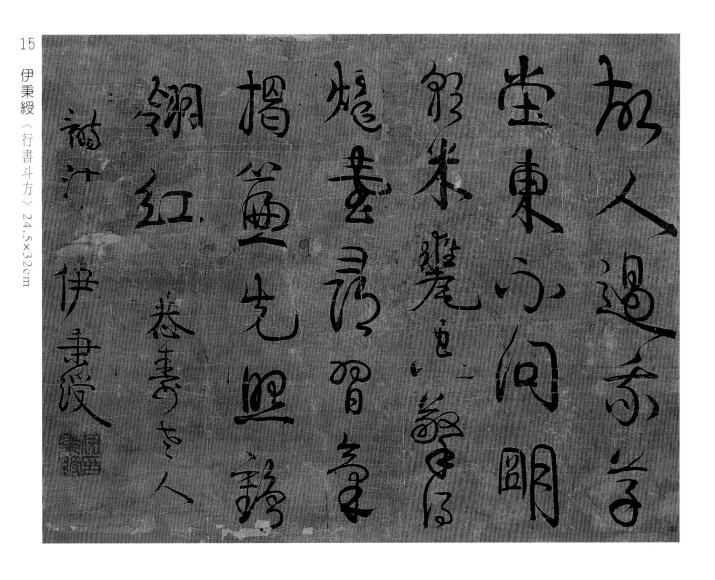

15
伊秉綬〈行書斗方〉24.5×32cm

故人過東坐
堂東不問朙
彩米龔也如墨
熘臺甚賈寶章
摺盒艷克匿䶹
翎紅

恭壽老人

福江 伊秉綬

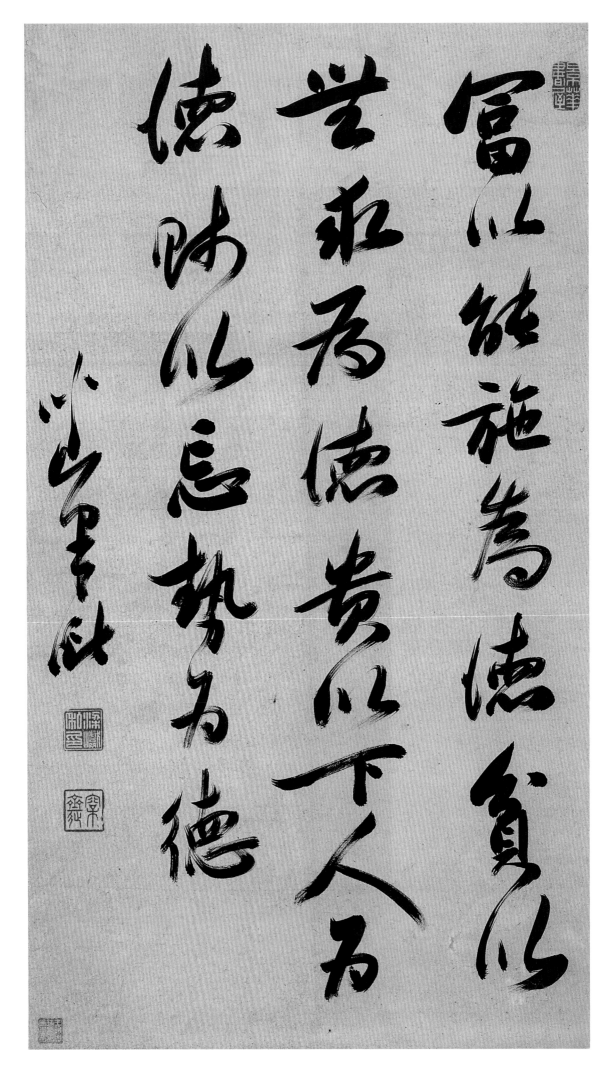

富以能施為德，貧以無求為德，貴以下人為德，賤以忘勢為德。

陳鴻壽〈無言有想隸書五言聯〉97×25.5cm×2

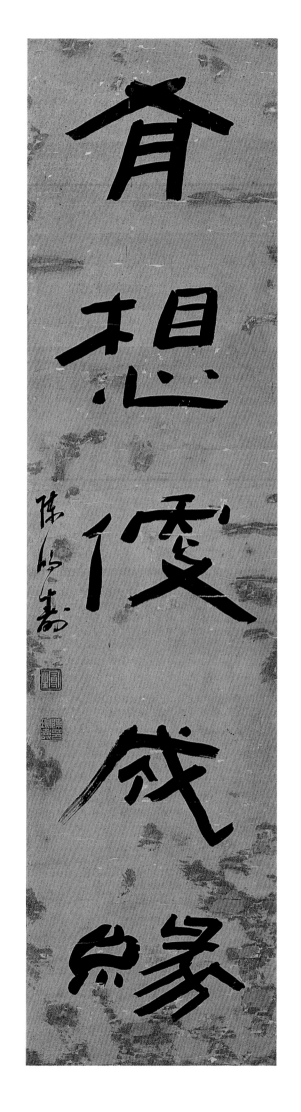
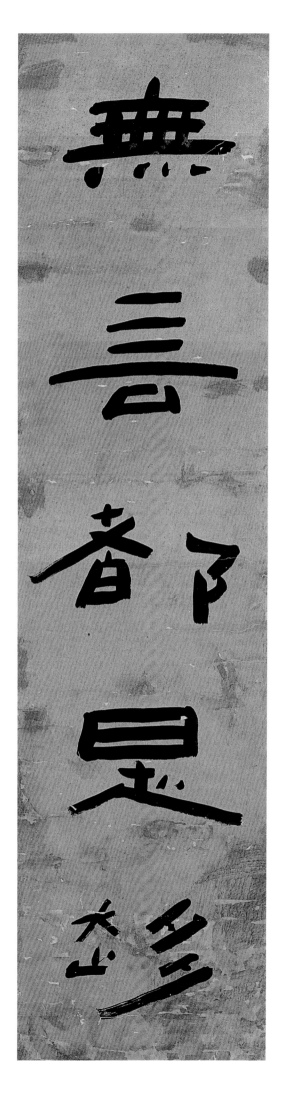

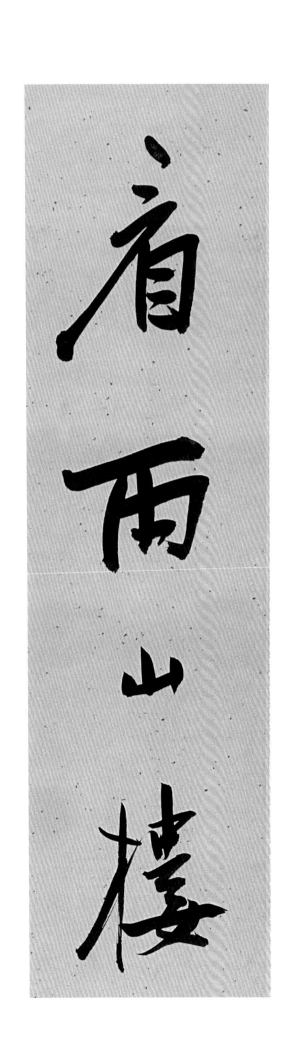

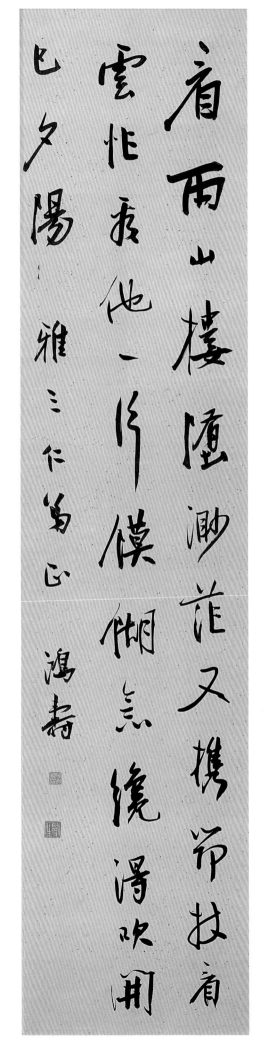

陳鴻壽〈隸書南鄰白楊六言聯〉126×21.5cm×2

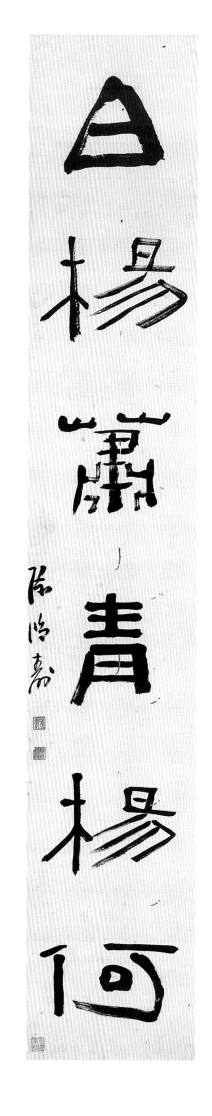
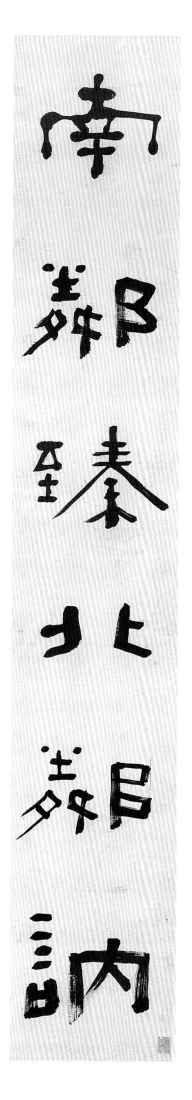

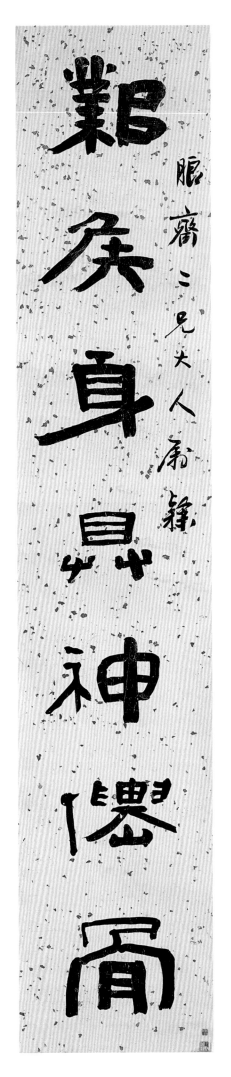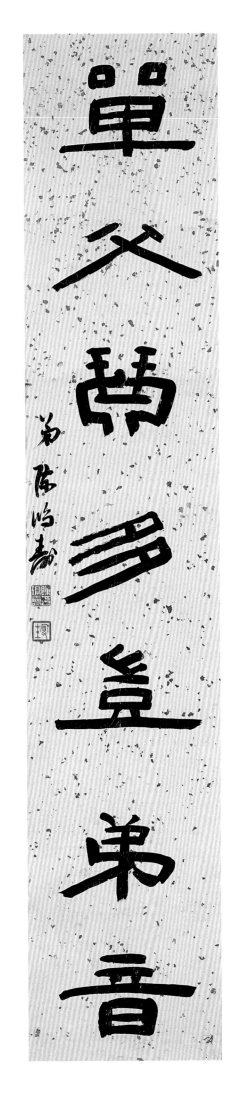

高塏 〈溪流山色行書七言聯〉 126.5×30cm×2

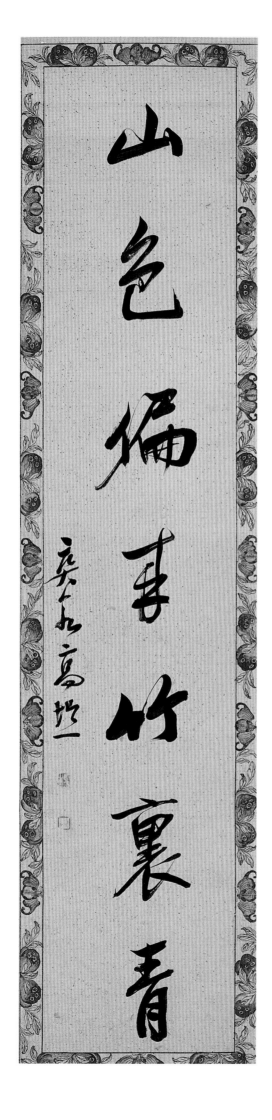

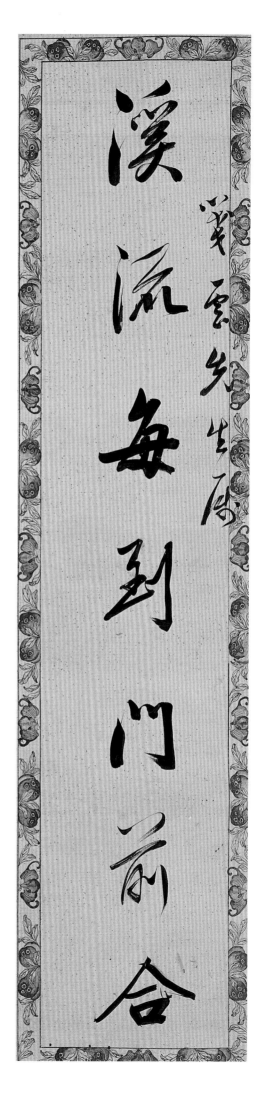

山色偏宜竹裏看

溪流每到門前合

漢費縣章元年畫像

芒己亥二十七年歙未屬
余游湖真隆寺王見此石搨
出拓本別紙為冊余得展讀
存記所未來乘七得展讀為
弇長埽 南屏六舟志

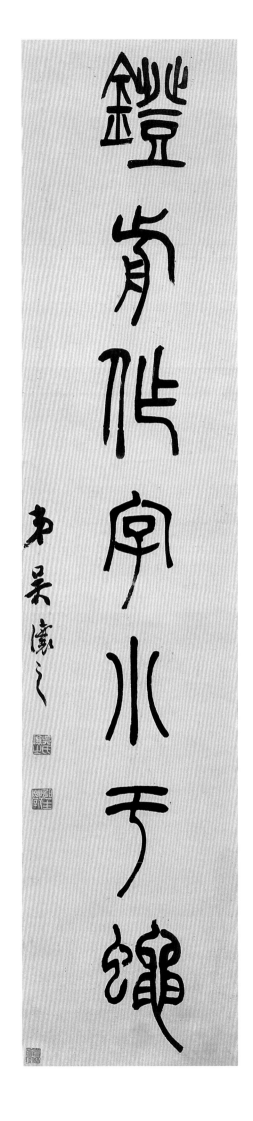
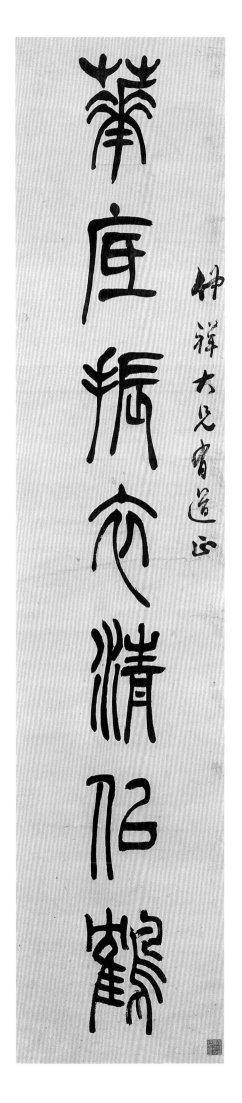

南陽太守中山盧奴張君諱正

妙禮尊神敬祀呂淮出桐柏始

大復潛行陰口立廟桐柏嵩

岺奉宗㝎異告趨水旱請來位

比諸庶愛珪上帝大常定甲郡

宀奉祀稀絜沈祭延郢君吭宋

畧弗敬君准則大聖

餘年禾夏身至遣丞行事簡

略

信作蘇書時年七十有一

歐陽公用筆尖乾墨
作方闊字神采英發
實潤無窘後人豐觀
如見其清瞬豐頗進
趯翼如也

何紹基（印）

何紹基
〈贈幼惺隸書七言聯〉154×31.5cm×2

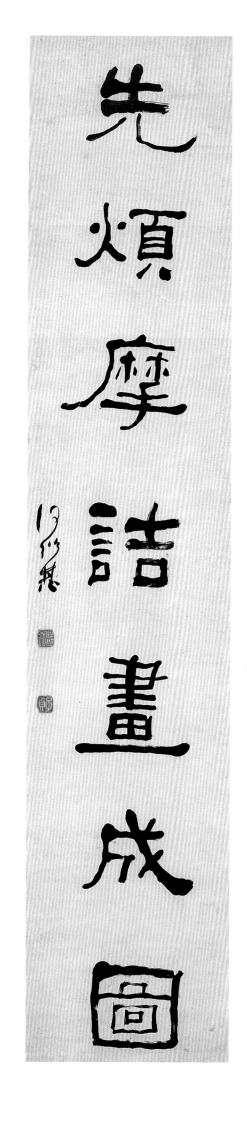
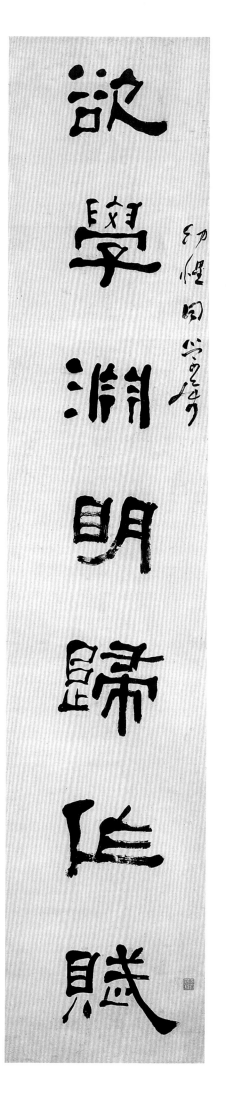

先煩摩詰畫成圖

談學淵明歸作賦

深書庾肩吾傳

簡文文與湘東王

論文自陽陰商

亓不和妙聲絕

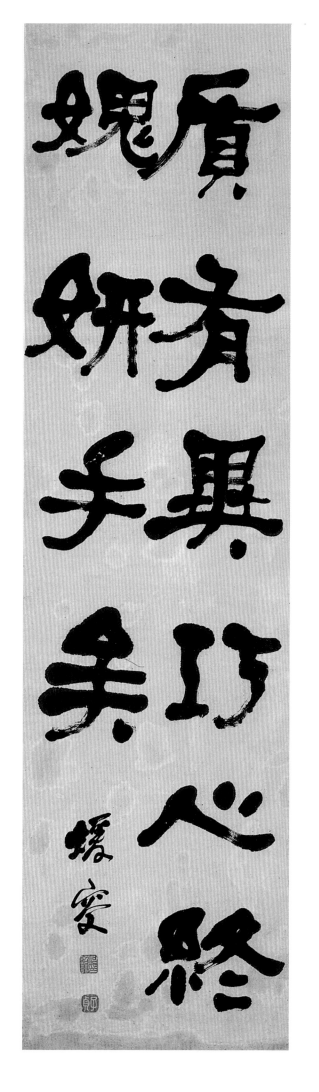

楷公回少有異才初為郡鈴下
盛儀公拿之眕輒讀五經鄉邑来

之知諸曾道納見而奇
之考郡公功唐虞預見而福矣

世交賀循報曰此子闖拔有志意
其文甚工看立今不苐某某相瞻乃

是一國所推崇但教鑒中逸摩
那菜之特甚姿貸多長但游

梁朱之耳稼植豐壤以成敬
絲字美先聲聲醉不輕

揉與絲殘戍後進乃甚素雅稱
才士所重修

冀南世仁兄拿法人厚書河鈴題

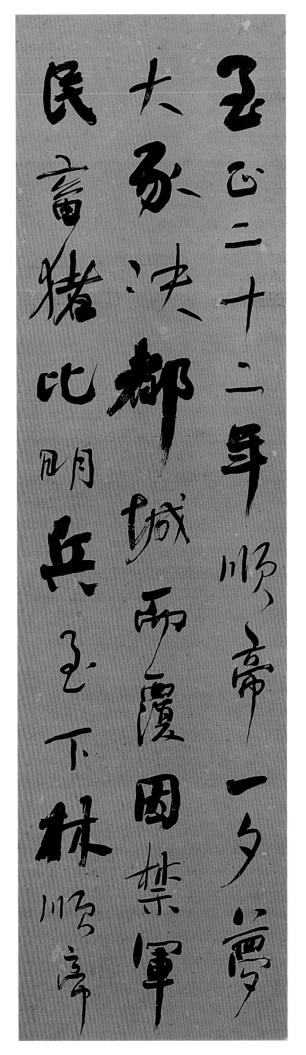

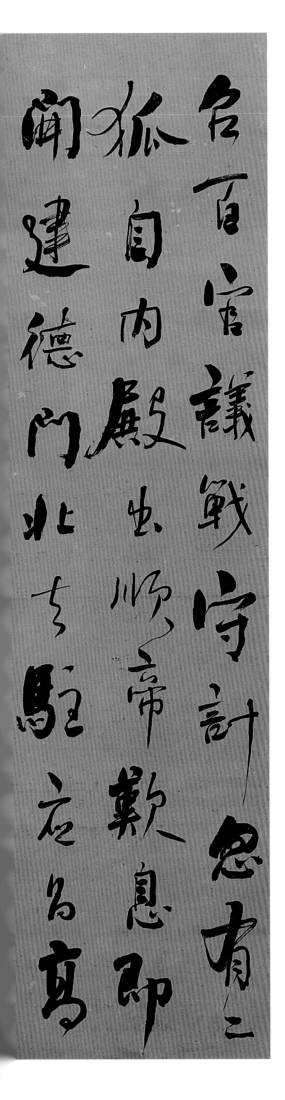

玉正二十二年順帝一夕夢
大豕決都城兩覆圖禁軍
民畜猪比明兵玉下林順帝

名百官議戰守討忽有之
狐自内殿出順帝歎息即
闡建德門北去驅之為高

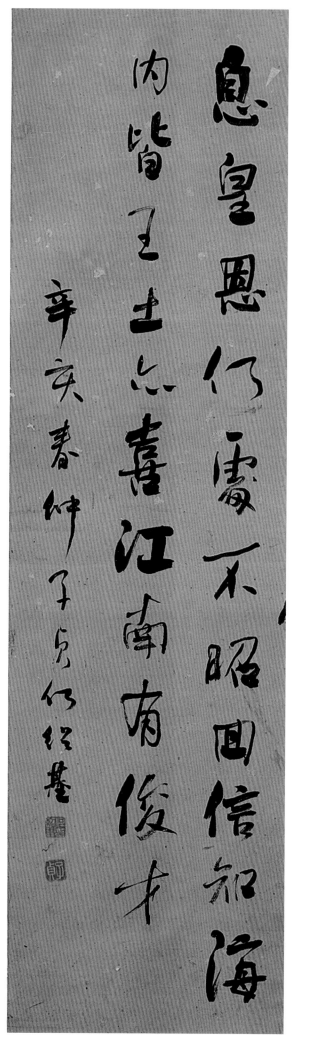

皇馳書聞宗禍福順帝咨
詩云金陵使者渡江来漢
鳳煙一道闻旺氣有時還闾

愿皇恩仍霑不昭囬信紹海
内皆王土念喜江南有俊才
辛亥春仲子貞何紹基

籃輿兩出登山門素□□我發
尋仙蹤丹青朋滅風篁
巘瑤佩空彈桃花源樹

朝歛上巳螭辰黑雲白雨
頃盆今晨積霧卷千里篁與
餚熟生狐枇杜家顊沱每谷

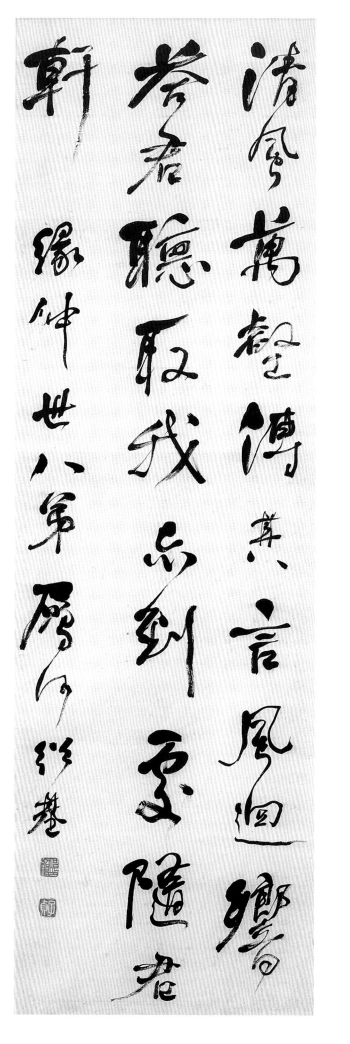

子久與芳山為第昆孤峰
盡意何看西湖鏡天江
抹坤陰高揮手謝好住
清風萬聲傳其言風迴響
參君聽取我心到要隨君
軒緣仲世八年爾 紹基

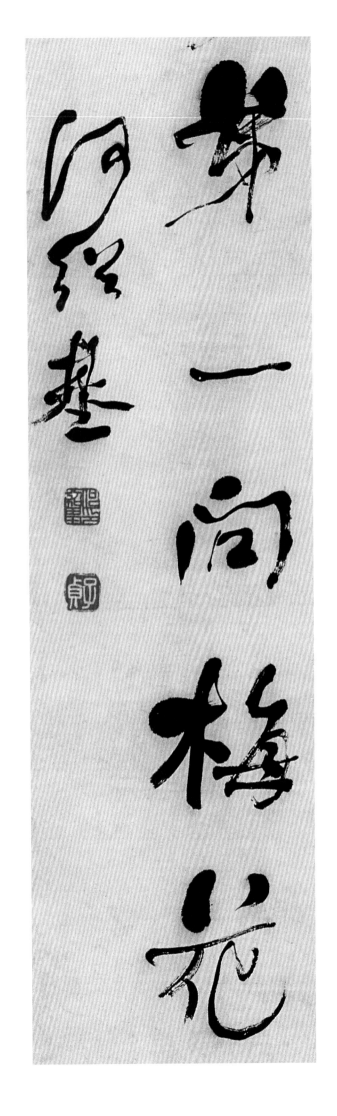

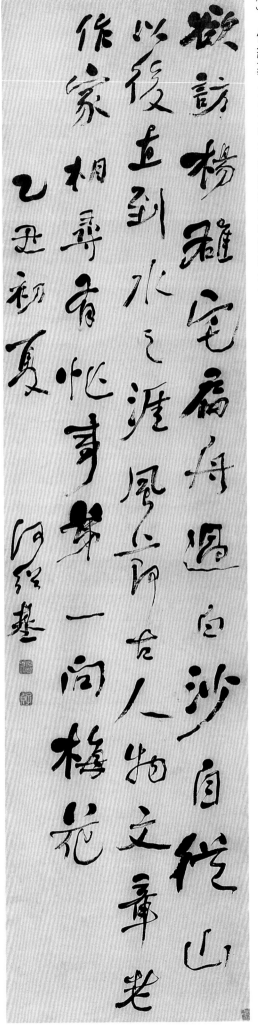

欲訪楊雄宅扁舟過白沙自從山以後直到水之涯風土知古人物文章作家相尋香怩事舞一向梅花

乙丑初夏

何紹基

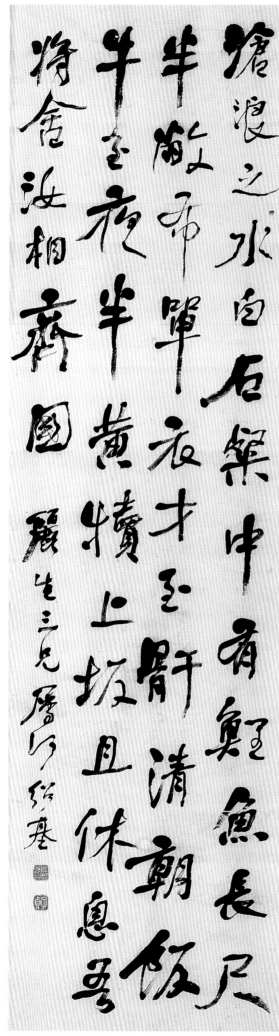
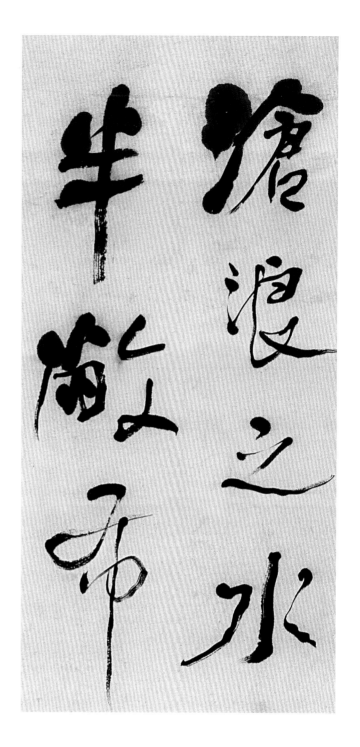

滄浪之水自石㟁中有鯉魚長尺牛散市單夜才至肝清朝飯牛夜半黃犢上坂且休恩將舍汝相齋國麗生三兄屬何紹基

眉州試院事後敬謁

三蘇祠廟仁圖直牧陳懷人大令置酒木假山堂師事看作登州看雲海嶺外圖笠殿春

西湖隄大雲貫州辟東坡舊游愛一二我留迹微尚已半生詩文書竹石誰期紗

穀行獷近喬木宅父子共一堂森然動吾魄想見各二子新前榎書策不敢誦坡詩

恐被翁詞責老泉平生學精力莘禮書費權經史論詞筆乃錯餘或不傳權

看幸不幸歎摩若汶江源蒡象皆包儲坡頴暢其流派汪洋赴歸埋顧告學古人須識權

與興養頣老谷井由雲巖壞廬辯香此處愨古柏森庭除東坡与子由歡鳳亥其翔羽

時豪俊多妥人能鷹行文章合氣節既爲百世陞乃其潛蕩懷得头皆惢東痕歷

臺閣春夢蓬蓽荒尚发天下士伊豪非吾郷有由亮不歸投老頴与帝憤餘聽兩妳魂

魄在栘臺冒兩来眉州駐節三蘇里西鄰木假山中隔一垣耳鑿開徑仍護門古陞接

足恐瞻像且讀碑看竹邃睆水主人亦修眴酒行詩陣起吾軍氣百倍儕作東摩壁

慣人先有詩余与山山馬墊四韵夢九看遍蜀中山此樂才有幾鴻爪太每己勉矣邦人士

王梅陵黄介侯師及予見慶溪诗繼作

咸豐癸丑五月十□日道州何紹基□

何紹基〈清風古墨行書七言聯〉167×30.5cm×2

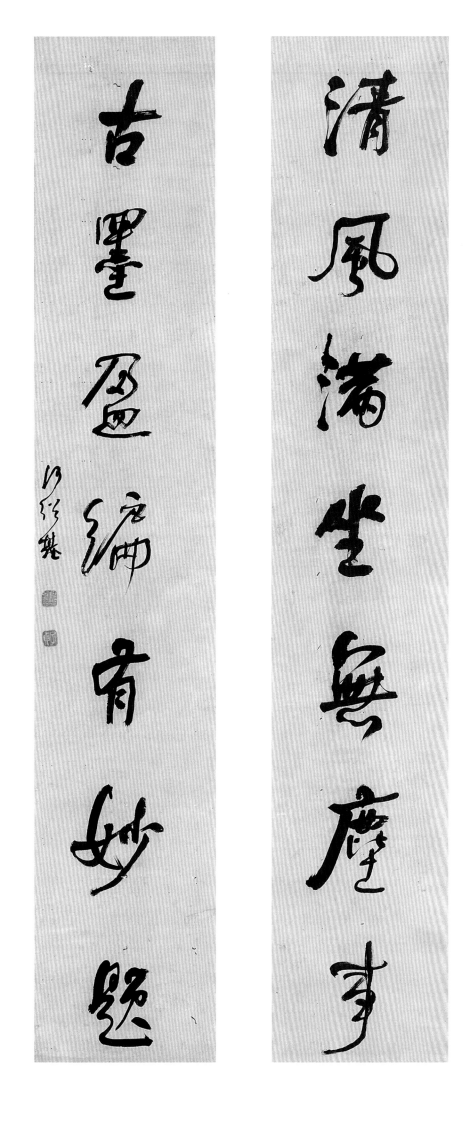

清風滿坐無塵滓

古墨盈編有妙題

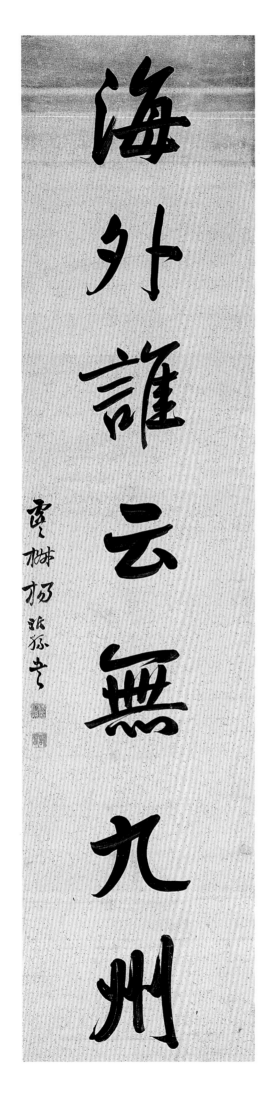
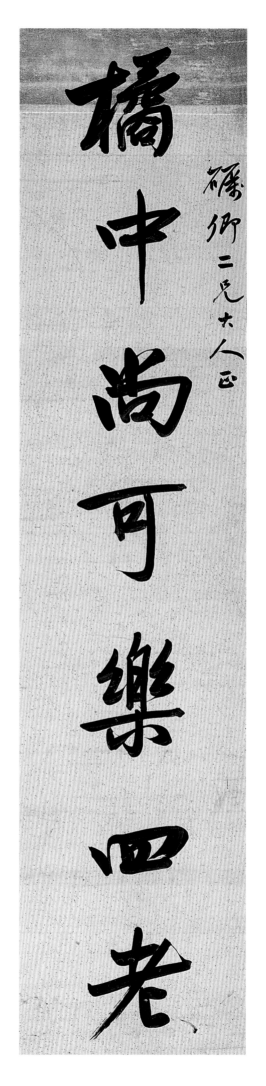

礪卿二兄大人正

橋中尚可樂四老

海外誰云無九州

濠梠楊沂孫書

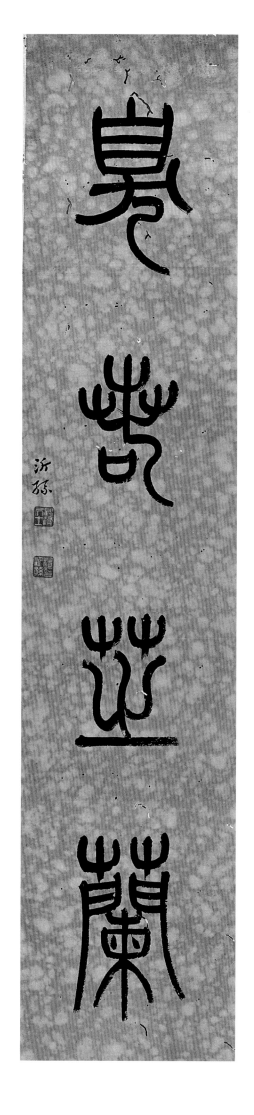

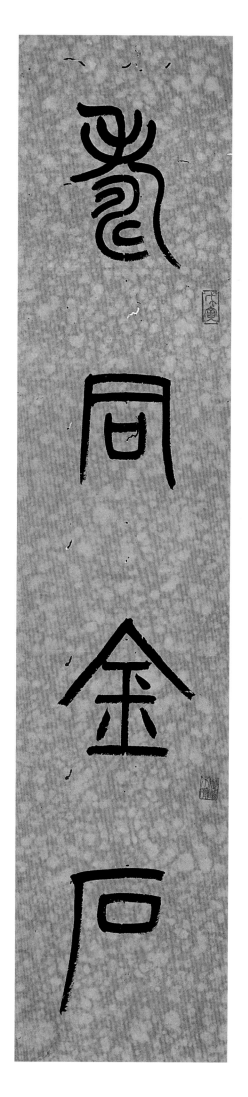

楊沂孫〈漢初名臣敘贊篆書八巨屏〉 232×58cm×8

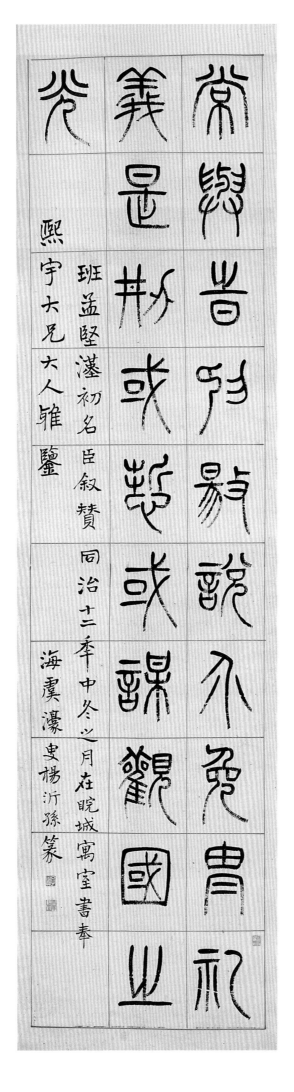

熙
宇大兄大人雅鑒
班孟堅漢初名臣敘贊
同治十二年中冬之月在皖城寓室書奉
海虞濠叟楊沂孫篆

61

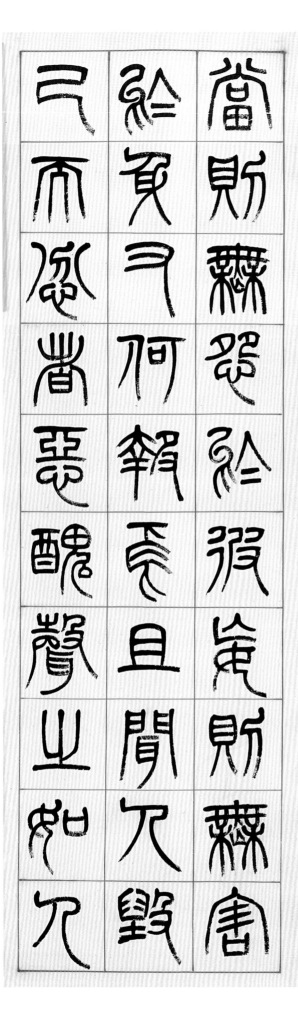

楊沂孫〈篆書格言四屏〉106×33cm×4（吳湖帆題）

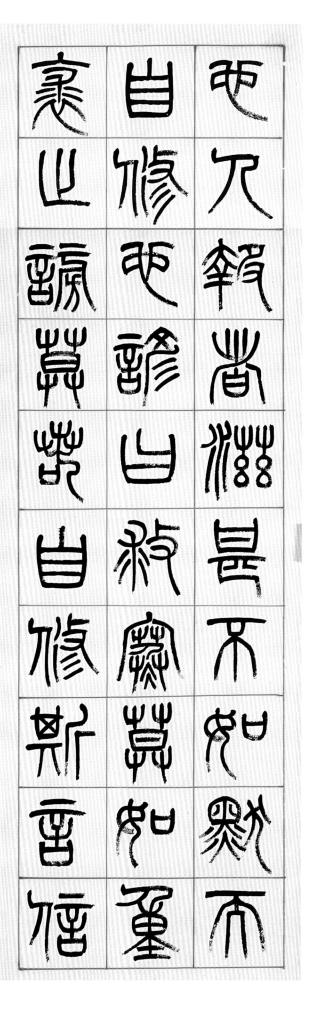

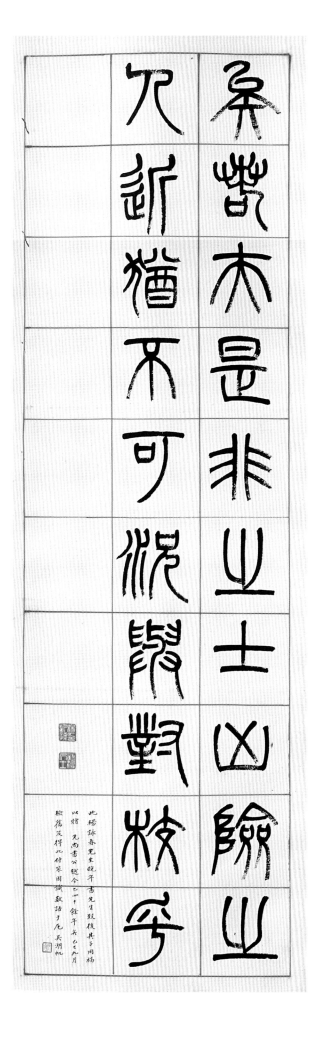

此楊詠春先生晚年書先生歿後其子同楊
以贈先兩書公餘今巳四十餘年矣乙巳九月
檢舊篋得此付裝因誌致慨于尾 吳湖帆

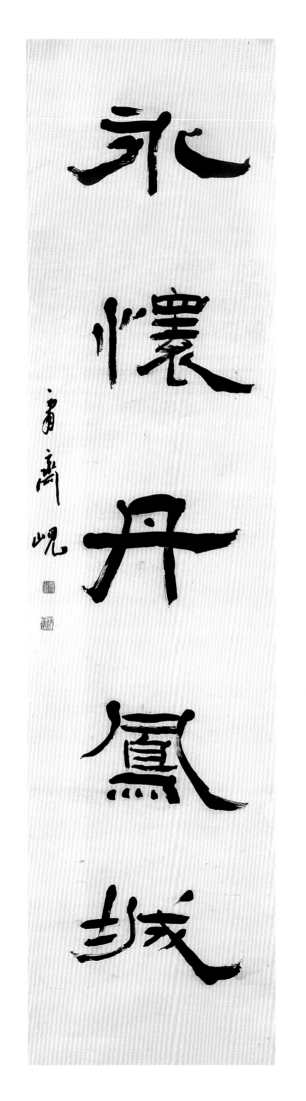

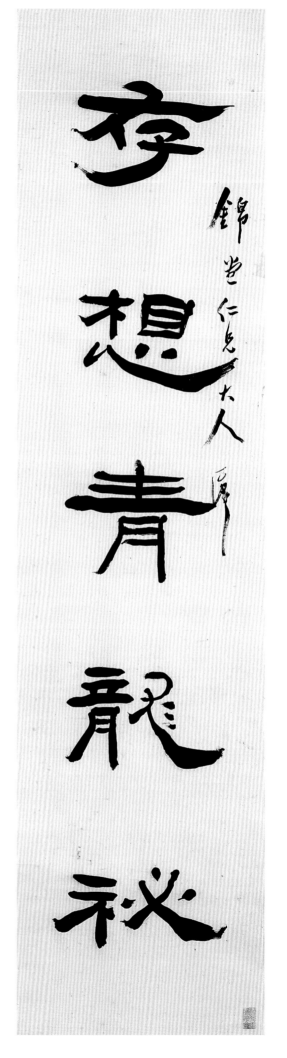

楊峴〈光緒甲午隸書五言聯〉136.5×37cm×2

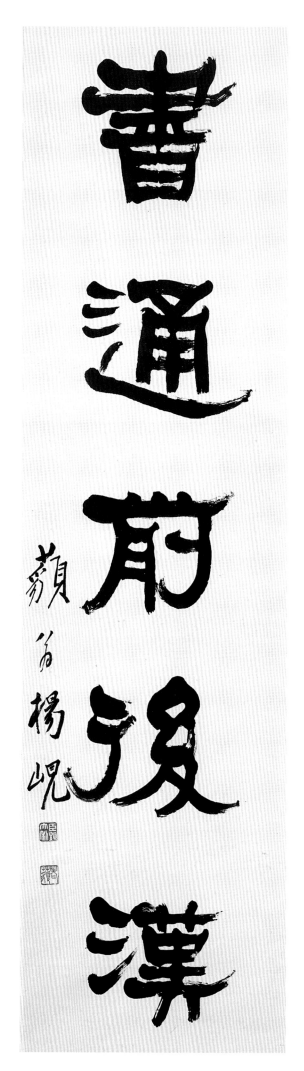

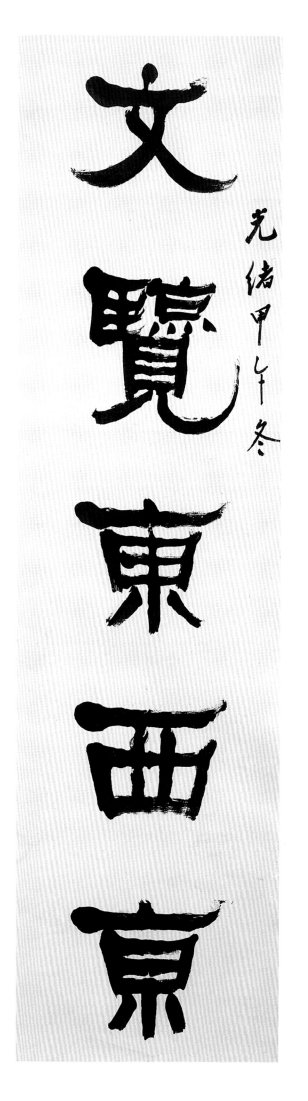

居霙清幽王右派

曲園俞樾

文華典重張平子

丙午春二月集曹全碑

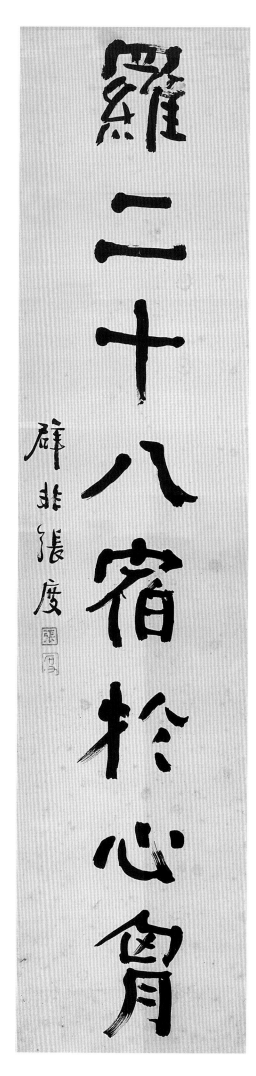

張度 〈爲仲蓀行楷書八言聯〉133×31cm×2

羅二十八宿於心胸

辟非張度

振三五六經之羽翼

仲蓀之先大人屬書

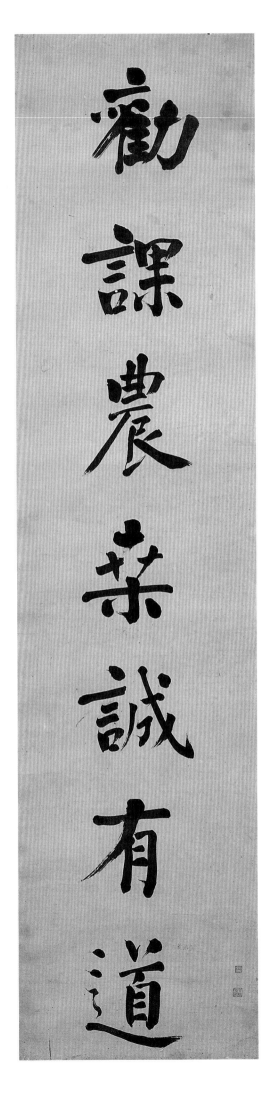

勸課農桑誠有道

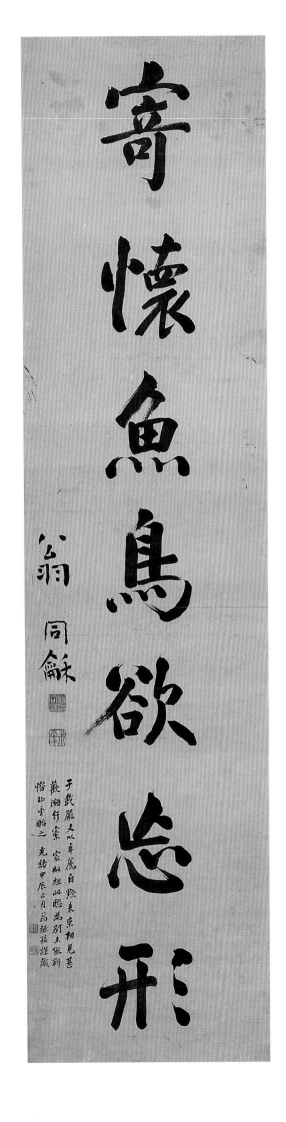

寄懷魚鳥欲忘形

翁同龢

于武巖丈以卑鷿自黔東京相見甚
歡瀚行案家鄉祖此聰為別未能新
憶孫重照之光緒甲辰上月翁弨孫挺龕

翁同龢〈行楷勸課寄懷七言聯〉夾宣揭裱上層 167.5×42cm×2

翁同龢
〈行楷勸課寄懷七言聯〉夾宣揭裱下層　167.5×42cm×2

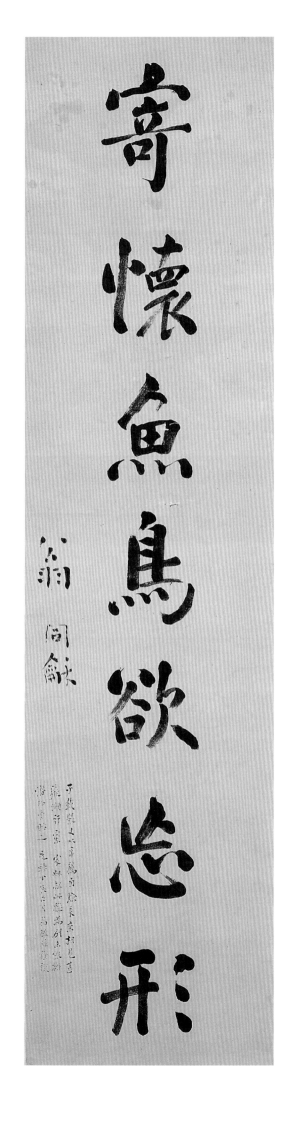

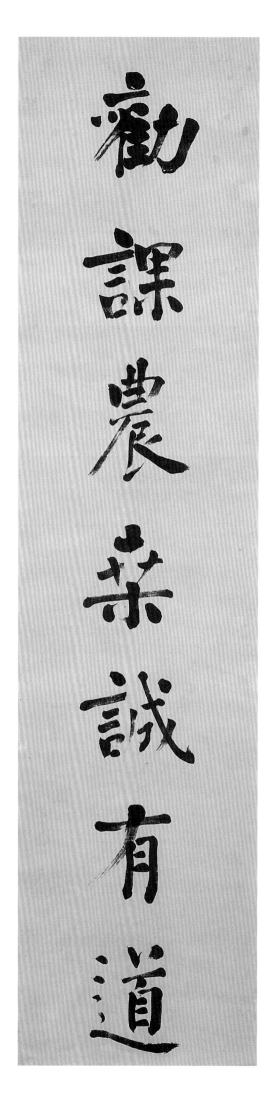

勸課農桑誠有道

寄懷魚鳥欲忘形

翁同龢

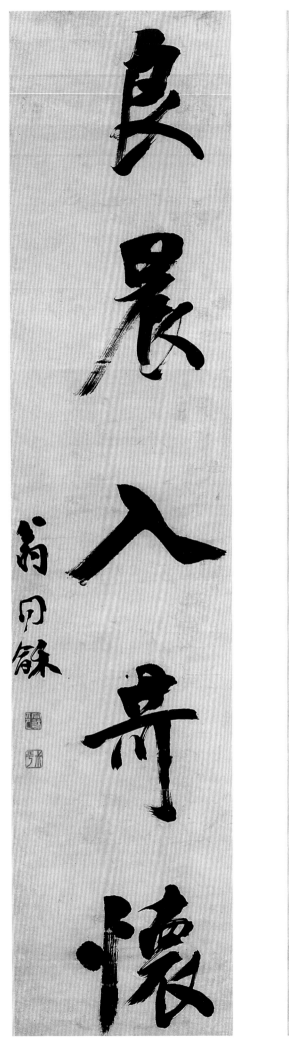
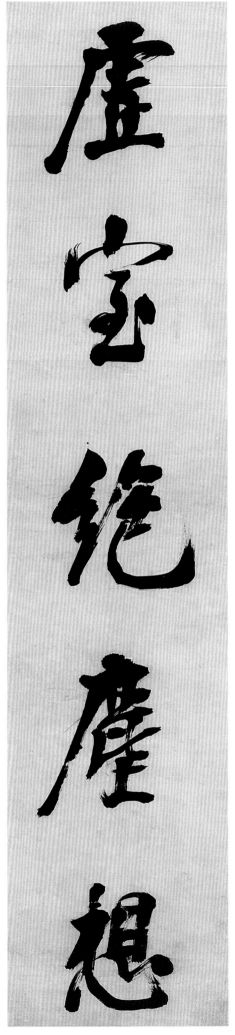

良晨入吾懷

虛室絕塵想

翁同龢

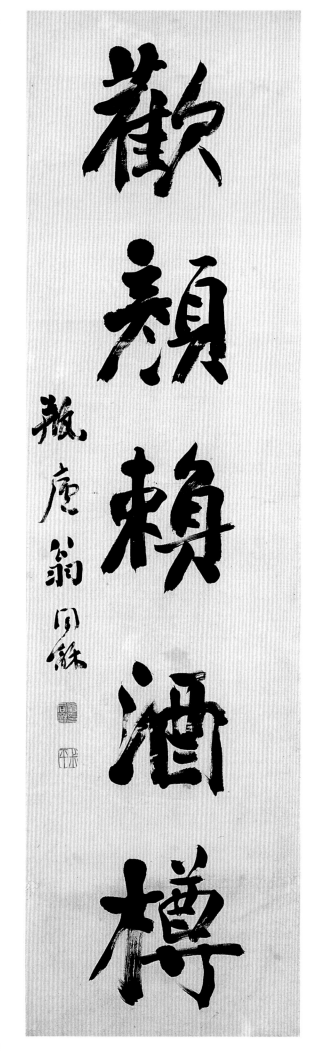

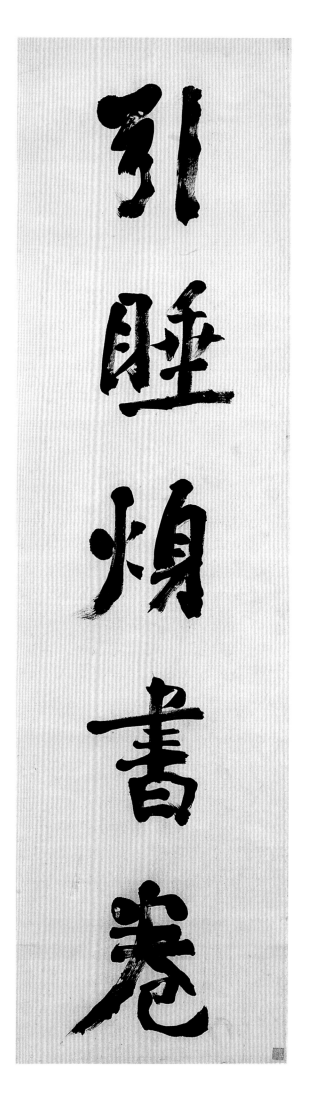

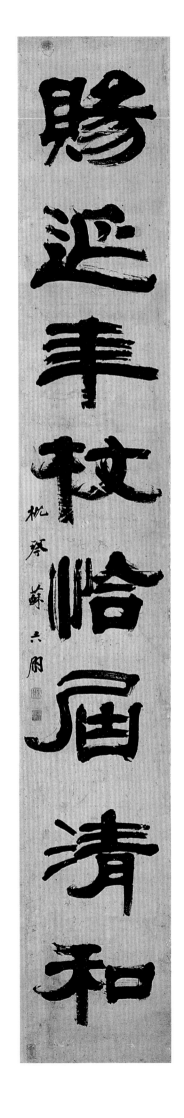

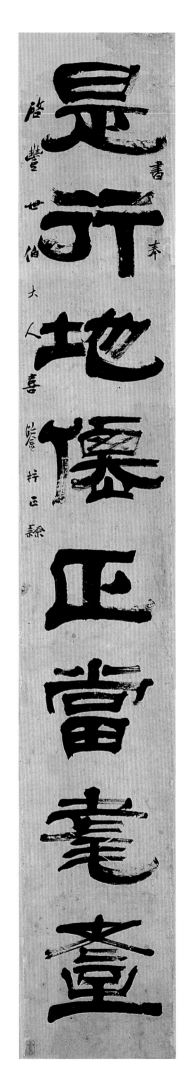

蘇六朋〈贈啟豐隸書八尺八言大聯〉247×39cm×2

吳大澂　〈爲皞民篆書七言聯〉127.5×31cm×2

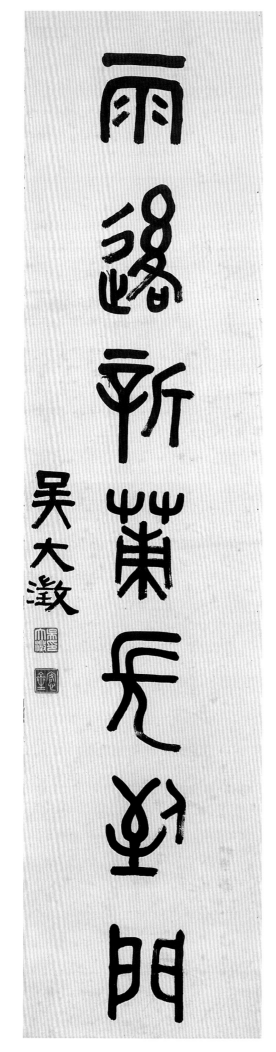

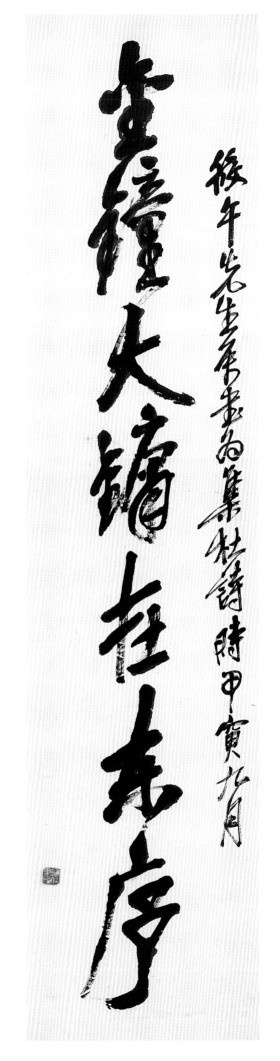

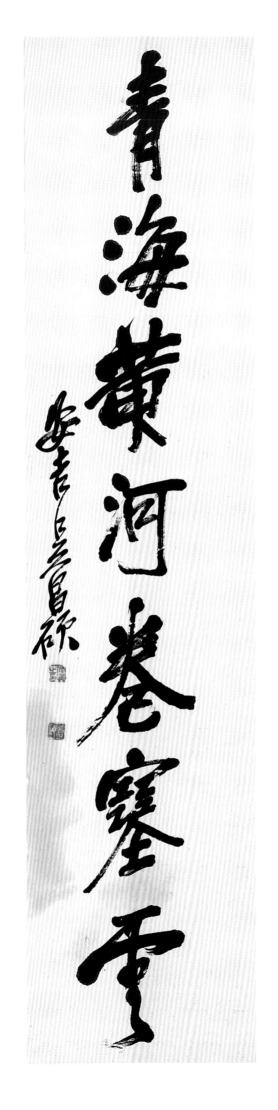

青海黃河卷塞雲

重樓夾�镼上春序

後年先生屬畫為集杜詩時甲寅九月

吳昌碩

〈贈坤山篆書七言聯〉 179×47cm×2

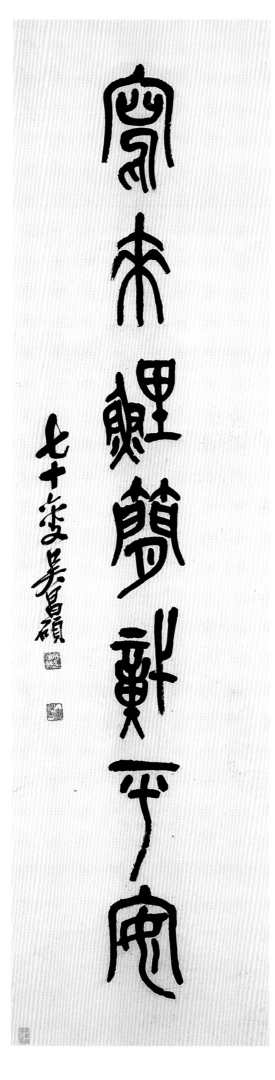

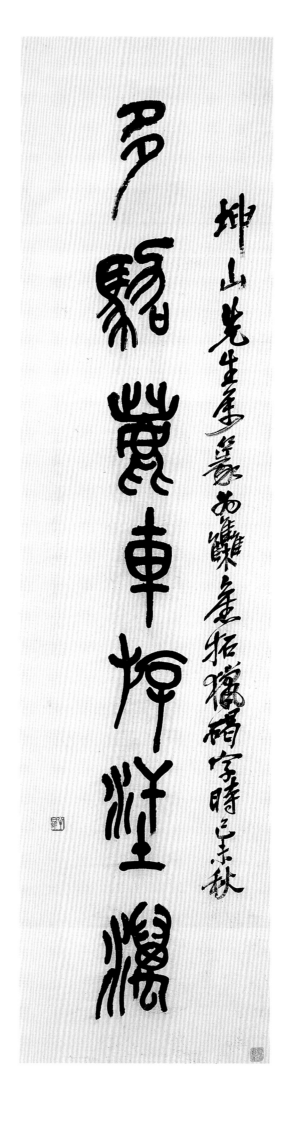

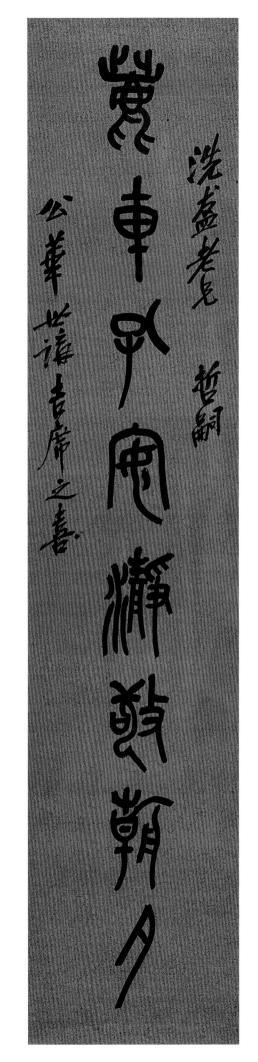

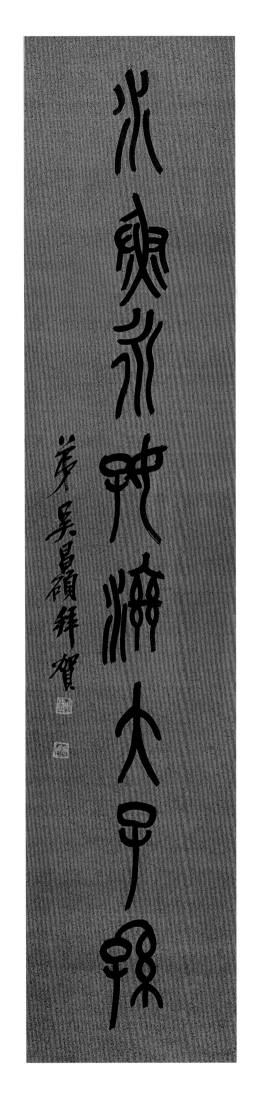

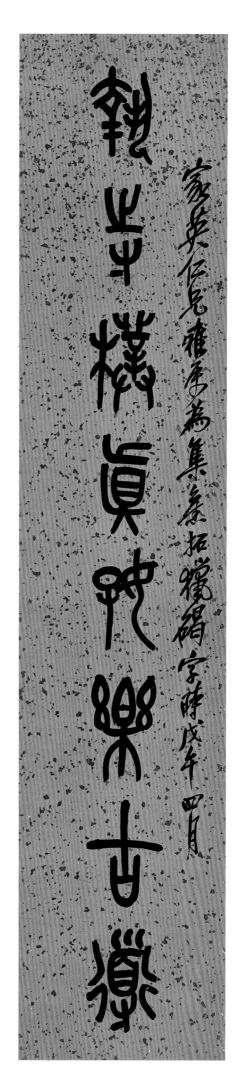

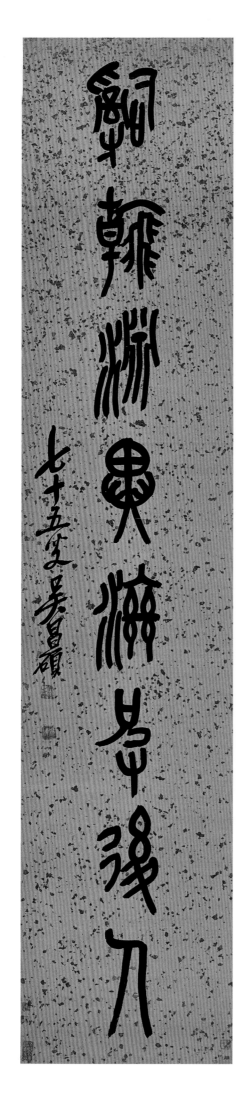

張祖翼《己丑隸書軸》129×45.5cm×2

奐惟幄外曜合階遶無
謨帷遍無不襄如周復彼
不蕭之諧光我需典
民黎

乙丑秋八月
張祖翼

張祖翼

〈坐論置身隸書六言聯〉 100×20cm×2

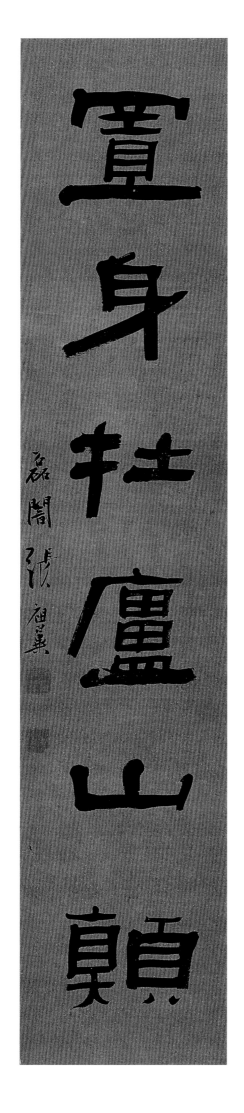
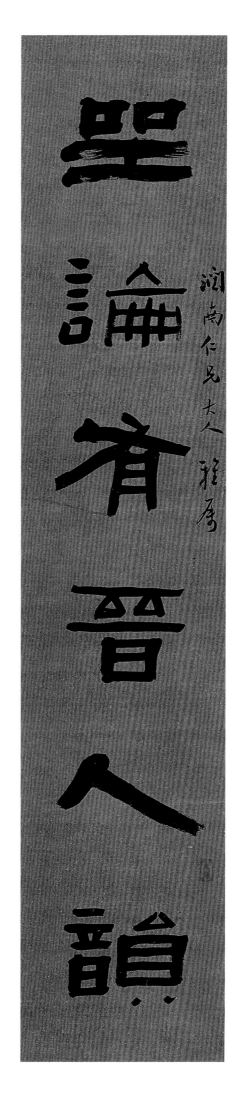

坐論有晉人韻
置身牡廬山巔

潤南仁兄大人雅屬

磊闇 張祖翼

發晏經綸道範中外

孔陳豪邁際會風雲

植園先生襟期爽朗氣度沖和中外論交多兩景仰若北風雲經綸賦性豪邁昌克

孫此愛撰句以贈藉誌欽佩留作臨川云爾時左

辛丑春三月朔日海昌金心識秀水蒲華書

沈曾植〈為搜逸書八言聯〉167.5×42cm×2

晴雪滿汀坒素儲潔

搜逸仁兄雅政

大風捲水積健為雄

寐叟

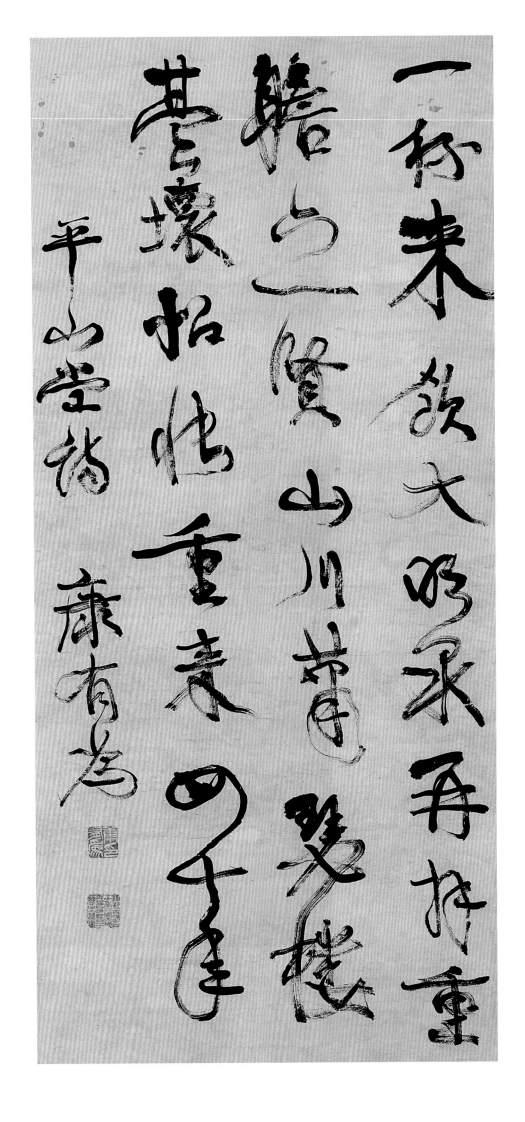

一秫秫欲大嚇承再相重
瞻望一陵山川皆昏變樓
荒壞怡怳重變四千里
平山堂詩

康有為

康有為〈焦山聽瀑書屋詩軸〉145×39cm

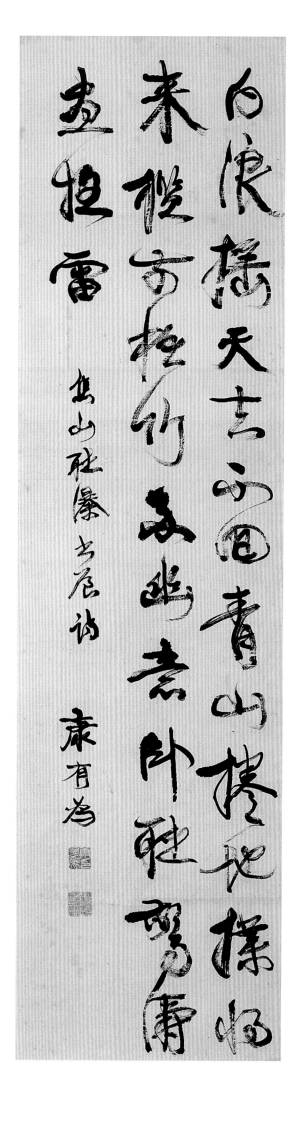

白浪搖天玉不圓 青山擁地來檻竹 猶輕雨玉皈素外 瑟瑟寒雷

焦山聽瀑書屋詩

康有為

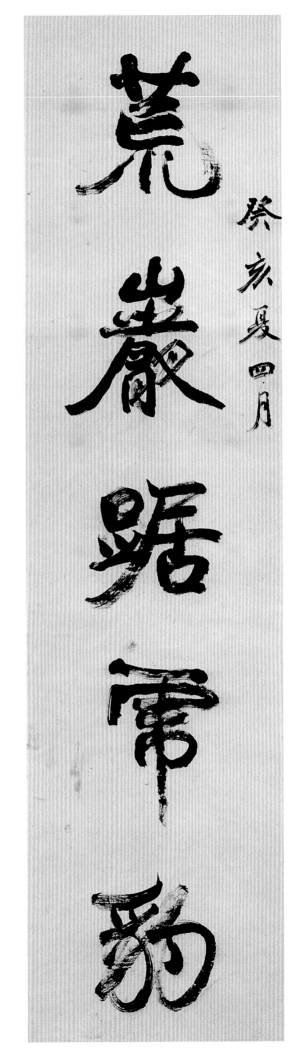

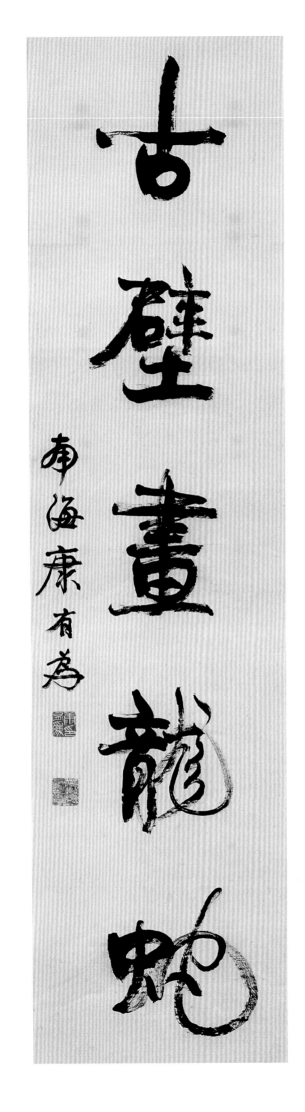

荒巖踞虎豹

古壁畫龍蛇

癸亥夏四月

南海康有為

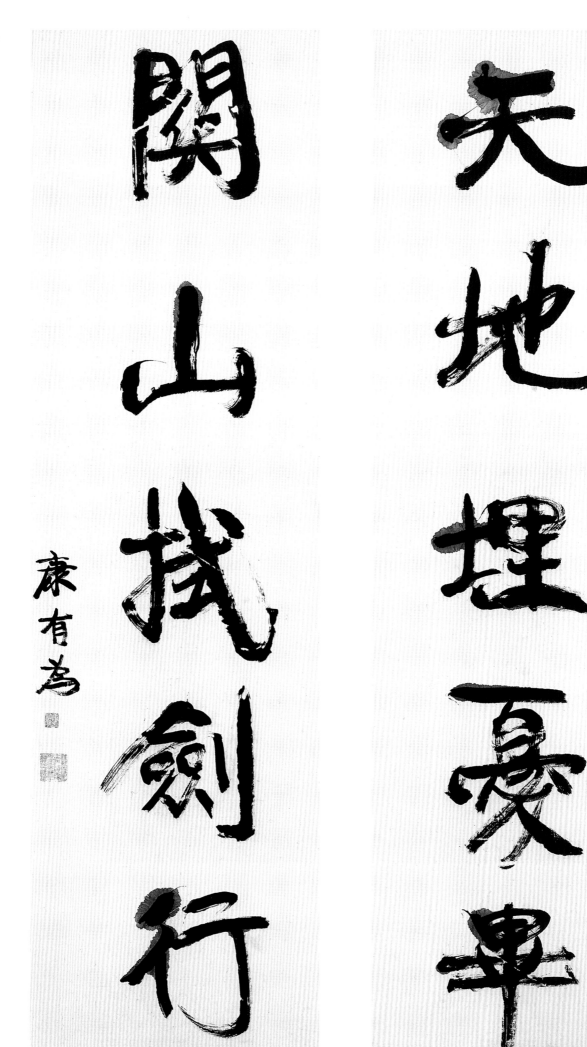

康有為

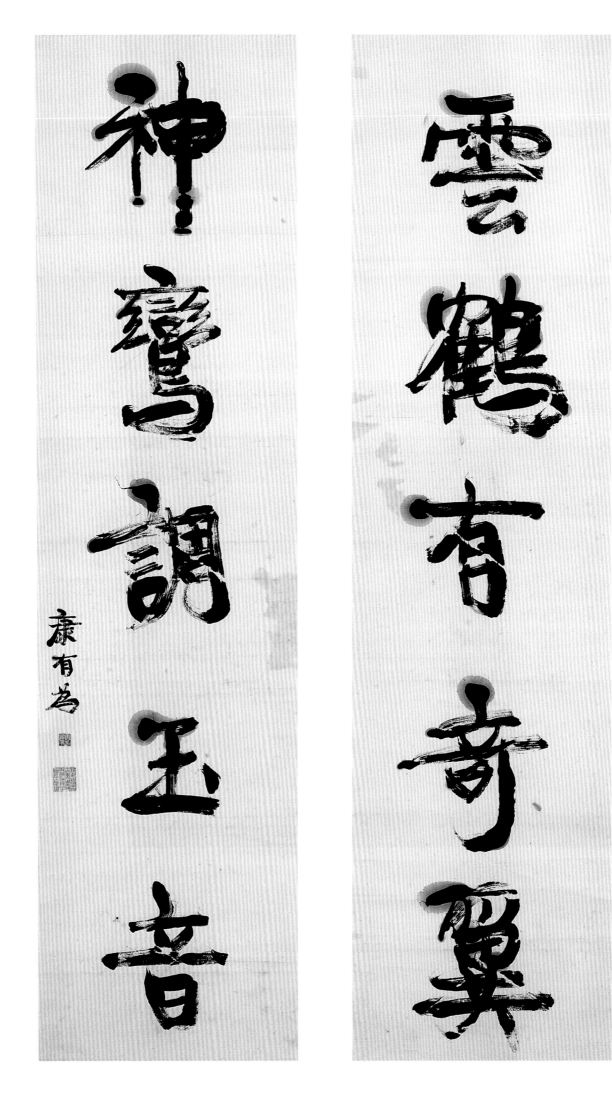

雲鶴有奇翼

神鸞調玉音

康有為

康有為〈贈蘊山行楷書八言聯〉171.5×44cm×2

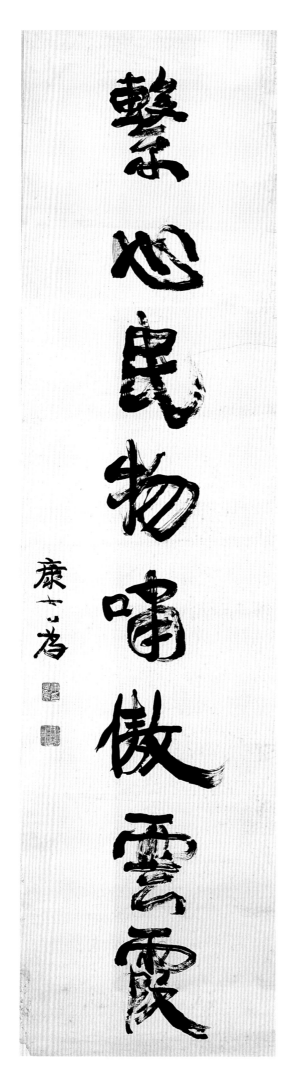

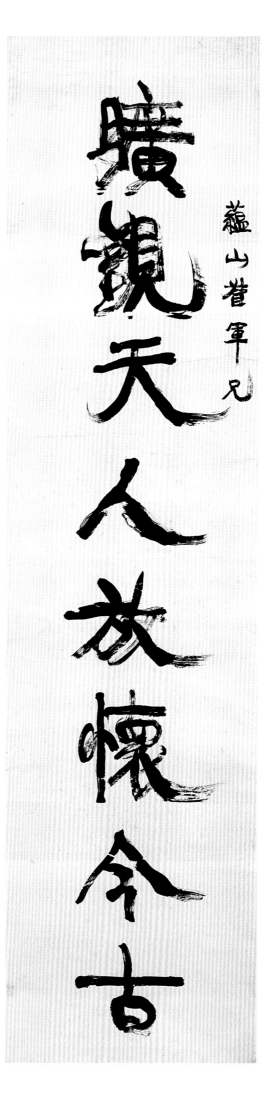

廣觀天人放懷今古

蘊山舊軍兄

繫心民物嘯傲雲霞

康有為

南平休元筆力自全幼嗜結構老
成天然此夫焉在龍潛泉待采
卓爾文詞粲然休茂尚沖已工法則
長於用筆結字趨於精神骨力
性靈可觀運用未極　孝胥

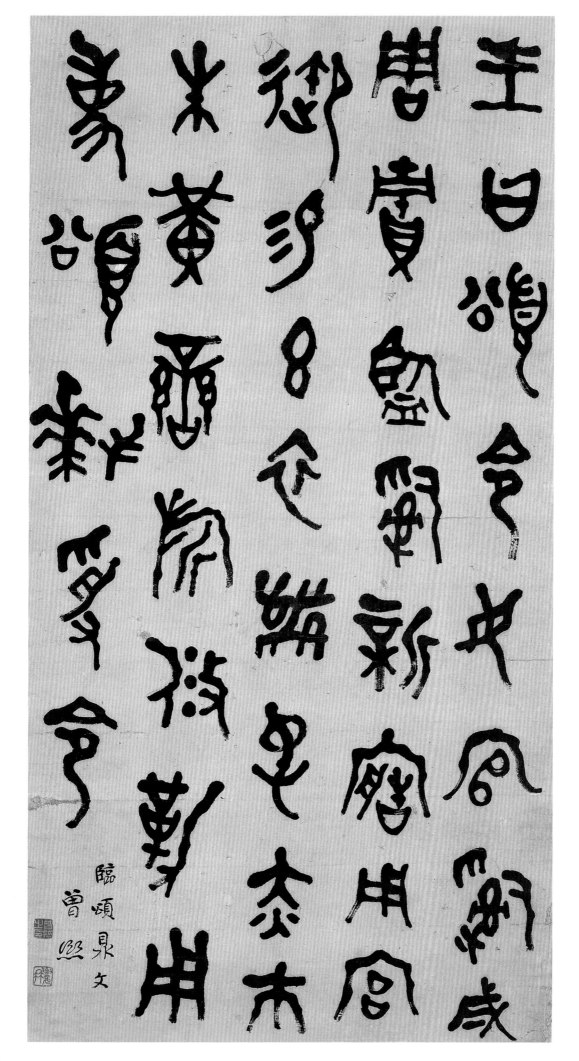

曾熙〈臨頌鼎文中堂〉143.5×76cm

孔文憘沈羅矦歊巍

宗延年王崇吉緜苗

王懷雜張靈祚頹驕

張神伝許奮

猛龍碑陰擇廥雙化實
賸碑陰巳朱蠟盡
益如作兄法家正之
清道人

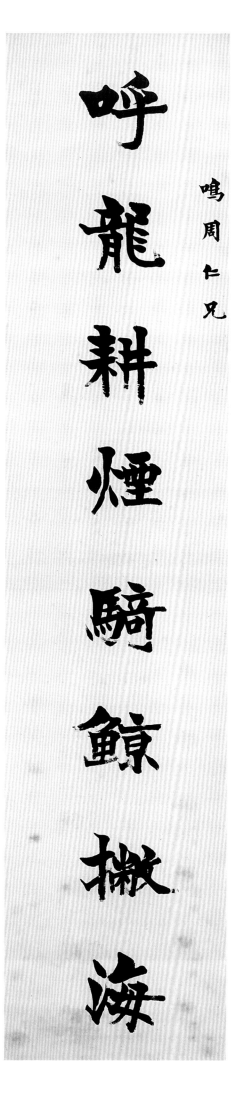

鳴周仁兄

呼龍耕煙騎鯨撥海

封駝取酒火鳳驚猭

乙丑端午梁啓超

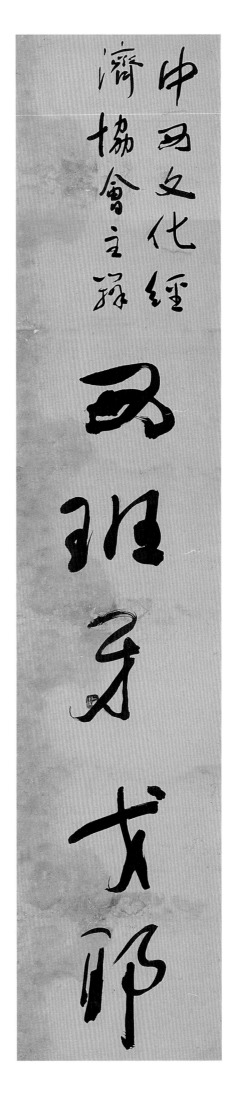

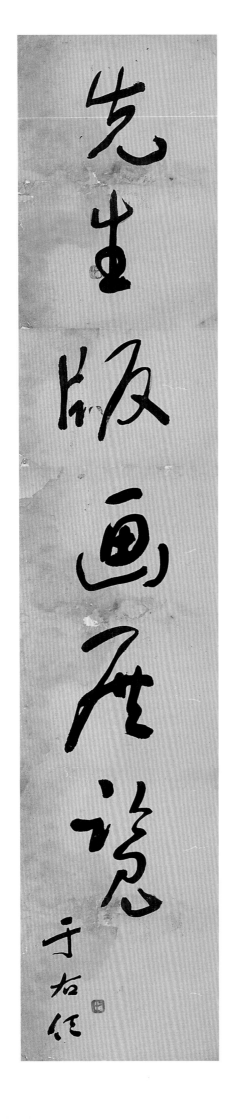

中國文化經
濟協會主辦

西班牙戈耶

先生版画展览

于右任

于右任〈贈章士釗行書五言聯〉141.5×38cm×2

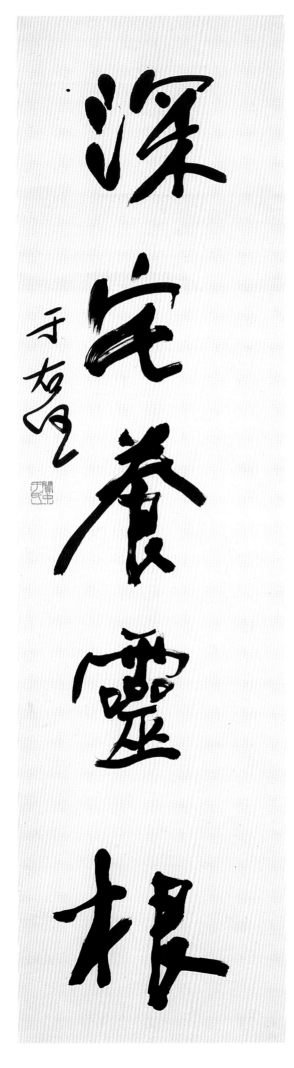

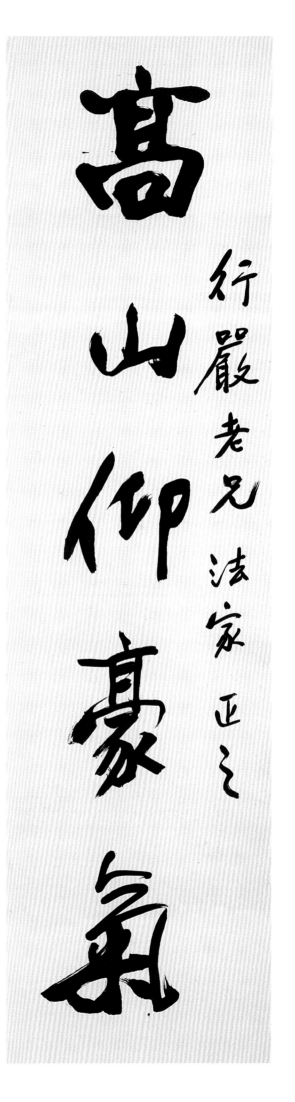

深宅養靈根

高山仰豪氣

行嚴老兄法家正之

于右任

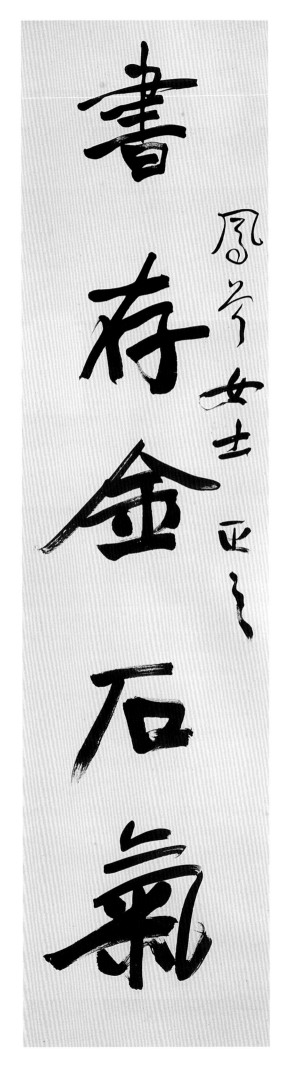

書存金石氣

鳳兮女士正之

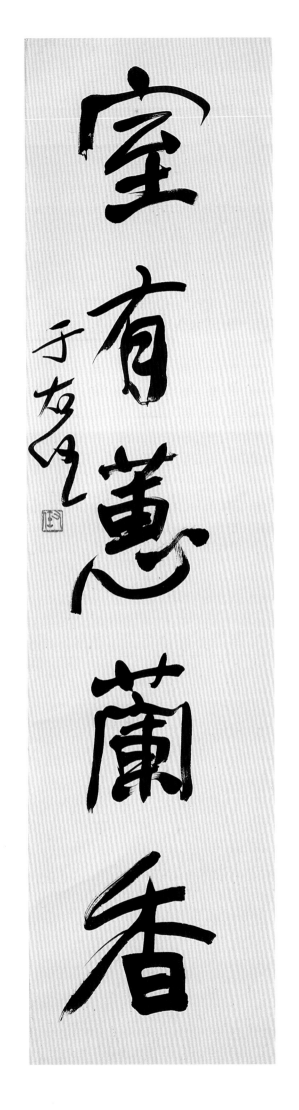

室有蕙蘭香

于右任

何年顧虎頭 滿壁畫滄洲
赤日石林氣 青天江海流
錫飛常近鶴 杯度不驚鷗
似得廬山路 真隨惠遠遊
杜詩

于右任

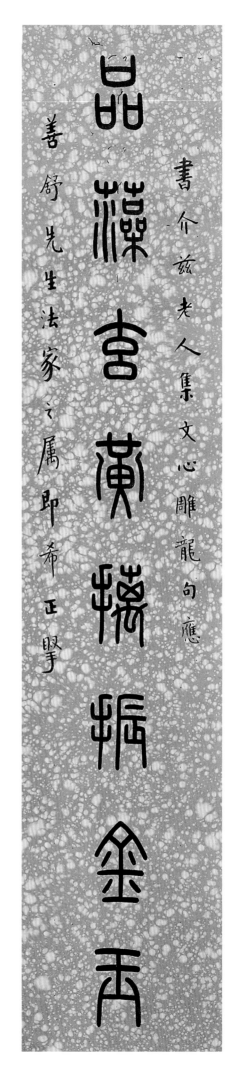

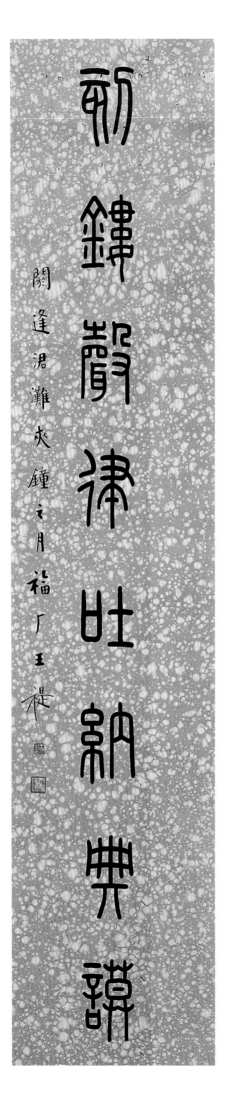

結廬在人境而無車馬喧問君何能余心遠地自偏采菊東籬下

悠然見南山山氣日夕佳飛鳥相与還此中有真意欲辨已忘言

秋菊有佳色裛露掇其英汎此忘憂物遠我遺世情一觴雖獨進

杯盡壺自傾日入羣動息歸鳥趨林鳴嘯傲東軒下聊復得此生

禎祓先生雅屬

丁亥秋日會稽周作人

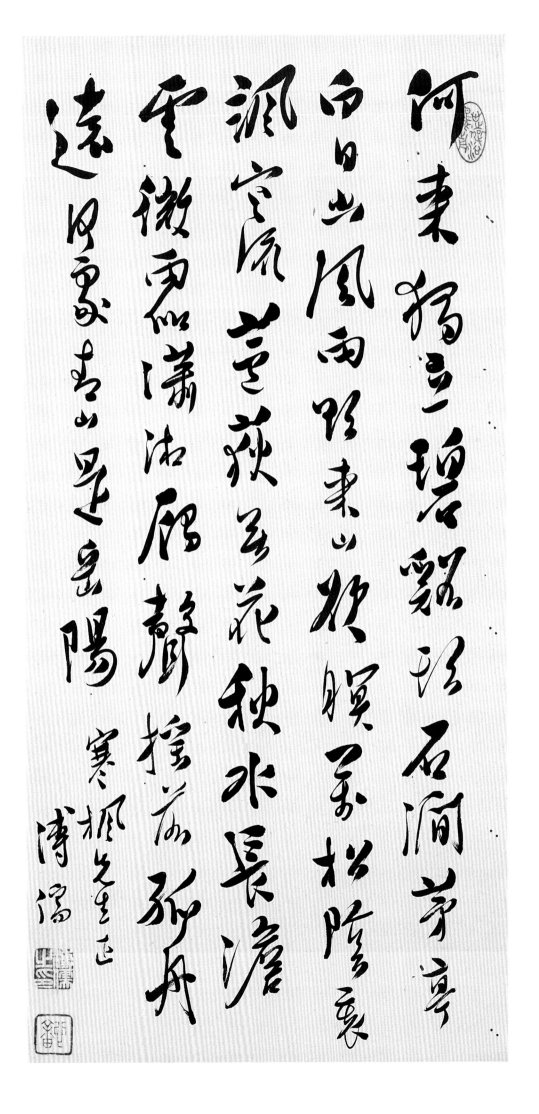

阿東攜屐碧巉岩
石洞茅亭西日此
風雨路東山扳晴
柔松陰裏派空流
葦荻花秋水長溏
雲微雨似滄州閒
靜�..孤舟遠日暮
春山是夕陽

　　　　　寒楓先生正
　　　　溥儒

蔡公時

〈得閒不忍七言聯〉144.5×36.5cm×2

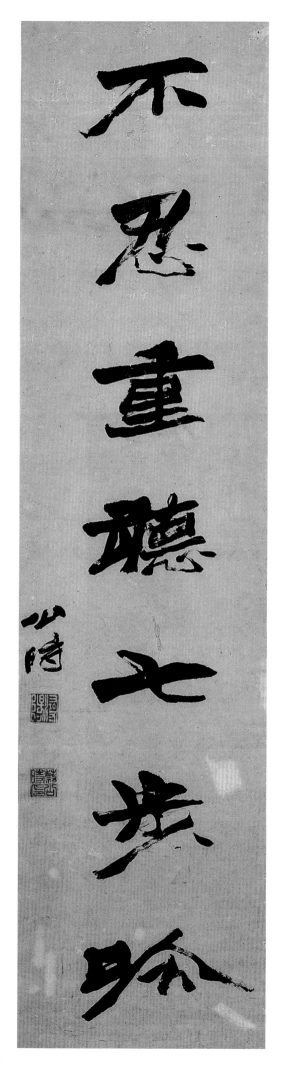
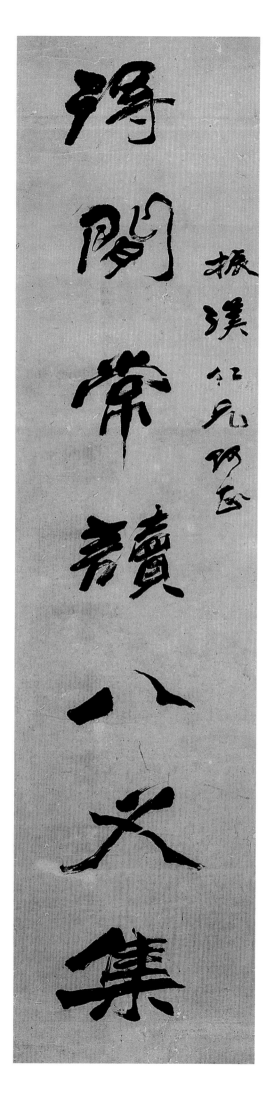

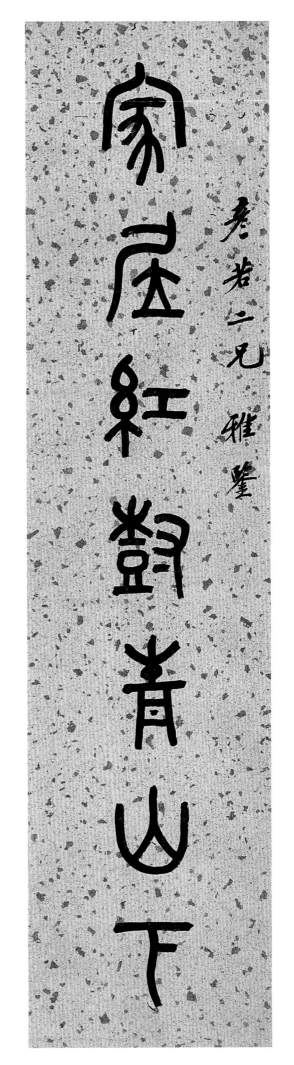

家居紅樹青山下

彥若二兄雅鑒

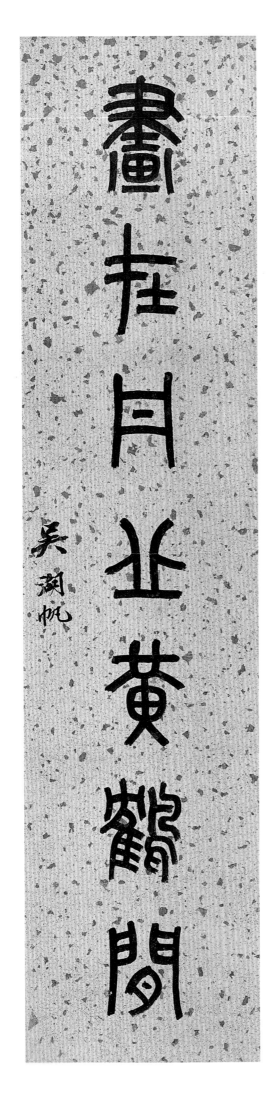

畫在月中黃鶴間

吳湖帆

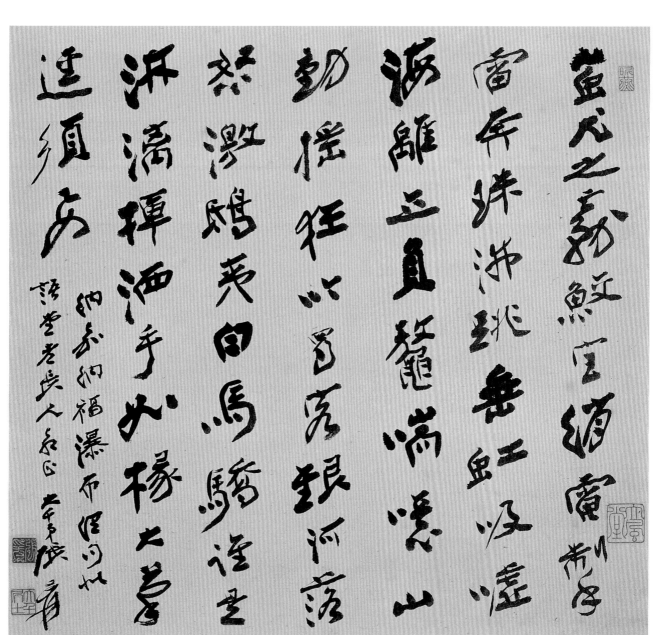

76

101





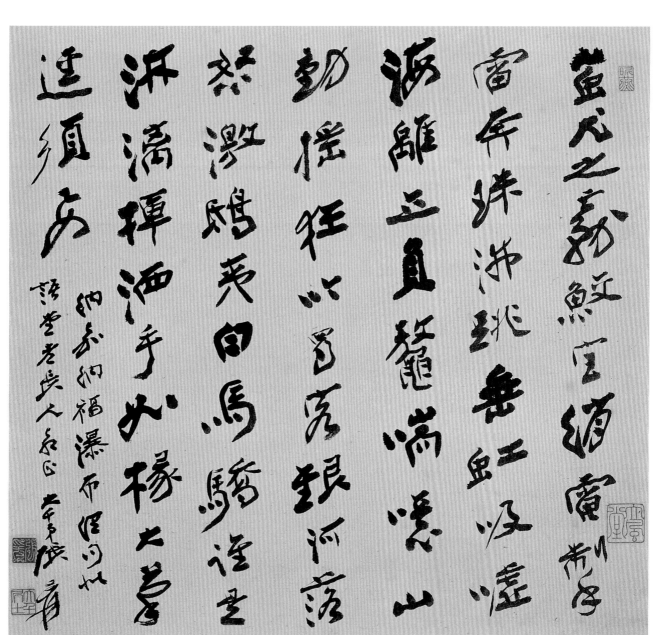

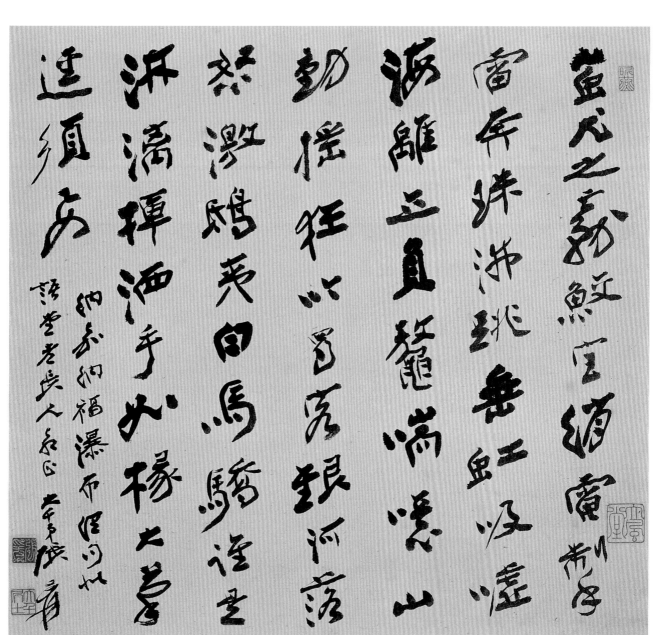

張大千 《爲林語堂書詩軸》 47.5×51cm

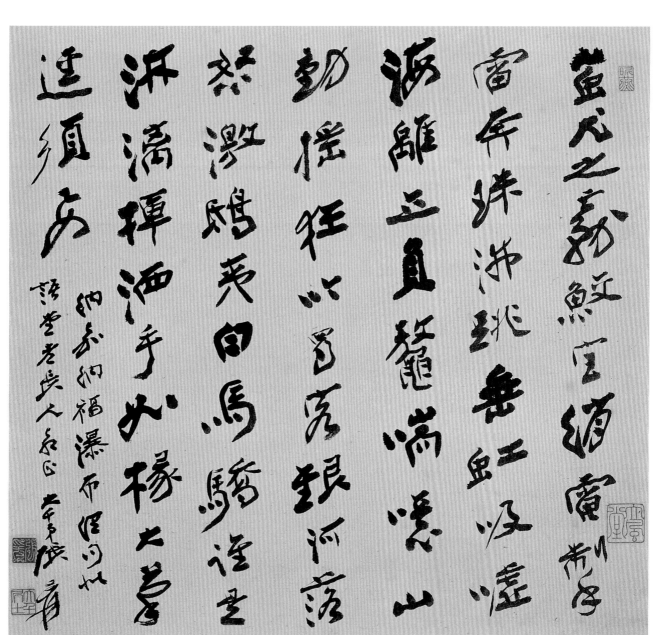

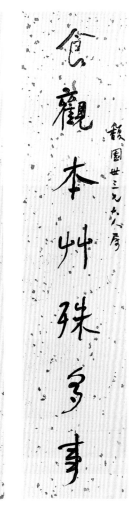
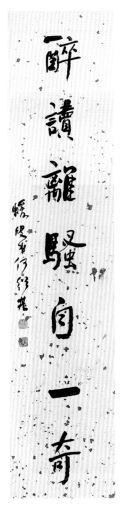

何紹基〈食觀醉讀行書七言聯〉 132×29cm×2

79

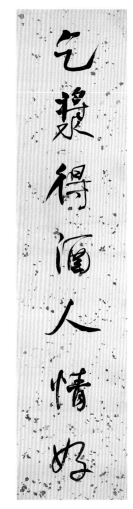
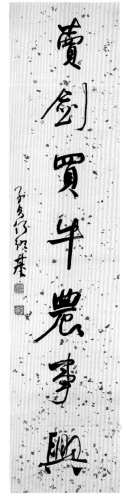

何紹基〈乞漿賣劍行書七言聯〉 129×30cm×2

77

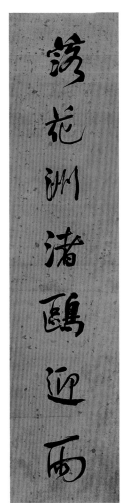
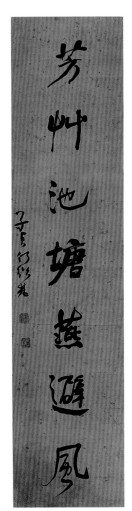

何紹基〈落花芳草行書七言聯〉 126.5×30cm×2

80

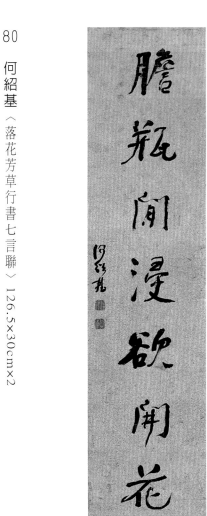
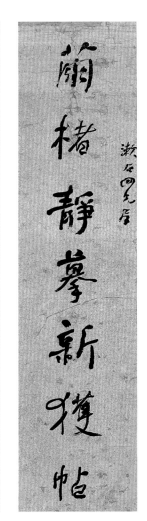

何紹基〈繭楮膽瓶行書七言聯〉 125×30.5cm×2

78

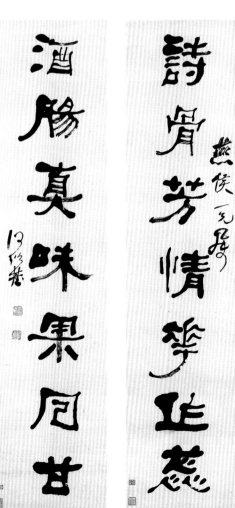

83 何紹基〈脩篁細草行書七言聯〉 134×29cm×2

脩篁夾徑宜增植

細草侵階莫謾刪

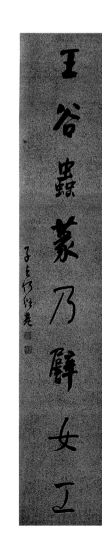

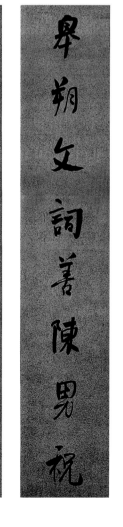

81 何紹基〈會聲花影行書七言聯〉 130×29cm×2

會聲梧礫頻移樹

花影枝跧自滿庭

84 何紹基〈詩骨酒腸隸書七言聯〉 129.5×30cm×2

詩骨芳情蕘正慈

酒腸真味果厄甘

82 何紹基〈皋朔王谷行書八言聯〉 165×32cm×2

皋朔文詞菩陳男祝

王谷蟲螺蒙乃辟女工

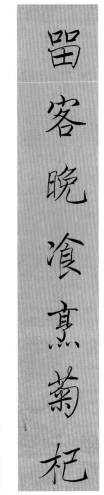
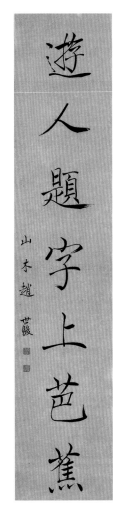

85

趙世駿〈留客遊人楷書七言聯〉

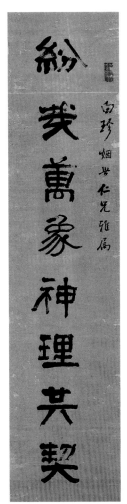
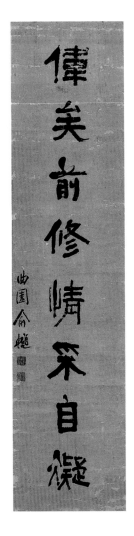

87

俞樾〈為白珍隸書八言聯〉

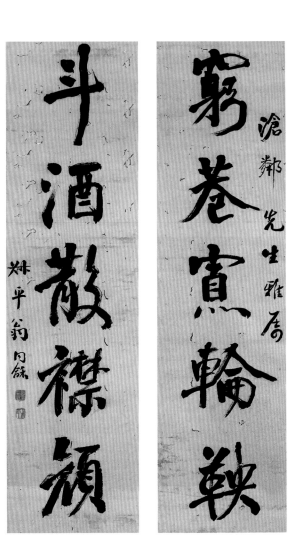

86

翁同龢〈為滄鄰行楷五言聯〉

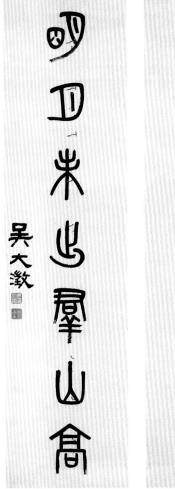

88

吳大澂〈為晴佳篆書七言聯〉

93 陳師曾〈隸書詩軸〉127×29cm

91 陳師曾〈行書詩軸〉131×30cm

89 何紹基〈薛侯本貴冑行書軸〉130×32cm

94 沈曾植〈臨率更帖〉104×28cm

92 楊峴〈臨張遷碑〉134×38.5cm

90 楊峴〈臨孔宙碑〉149×40cm

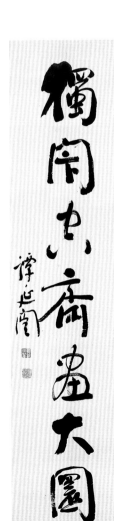
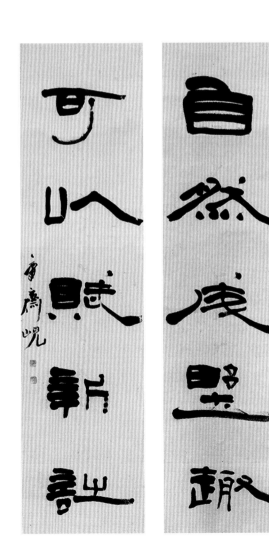

95 王文治〈行書詩軸〉125×29.5cm

96 楊峴〈自然可以隸書五言聯〉125×32cm×2

97 來楚生〈贈拙翁草書軸〉98×29cm

98 鄭文焯〈大海明月行書八言聯〉140×27cm×2

99 譚延闓〈贈憲燧行書七言聯〉

吳昌碩〈為時純書石鼓七言聯〉

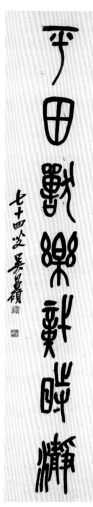
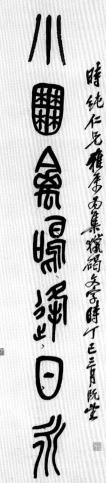
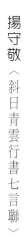

揚守敬〈斜日青雲行書七言聯〉

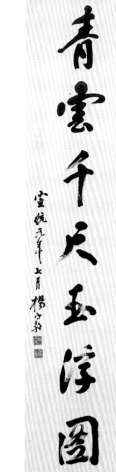
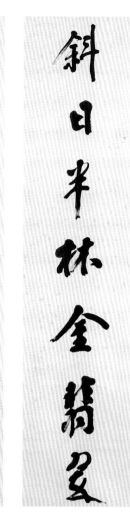

103
吳昌碩〈為景華書石鼓八言聯〉

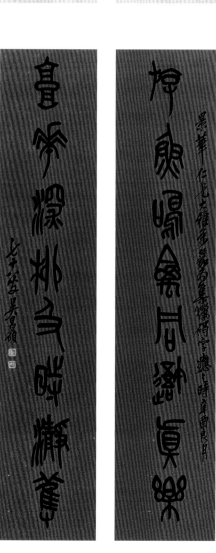

101
高邕〈為祕父行楷書七言聯〉

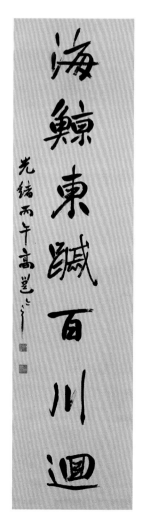
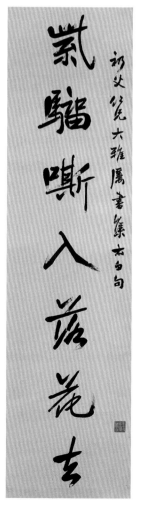

沈曾植〈爲景華行草書八言聯〉

沈曾植〈爲佐禹行書七言聯〉

康有爲〈甘露醴泉行書軸〉

趙時棡〈集禊帖暫時隨地行書七言聯〉

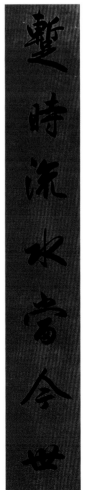

曾熙

〈魏碑四屏〉

144×40cm×4

魏正始元年六月
酉朔奉佛弟子陸嘉
敬造釋迦像一區
以隸法應此造
儷曾熙

祖佛子齊涼州刺史敳
仁博洽標譽鄉閭父後
俛僅英雄聲馳地河溁
董美人誌 曾熙

善男子等所造經象辟
咸不如澹曼是故敬聽譜
思念之吾今爲説
恭八夏承法臨此 褱柯

攀蘿捫葛然後可至皇
魏正始元年漢中獻地褒
斜始開至于門北一里
石門銘 曾熙

柳詒徵

〈四體書四屏〉

82×36.5cm×4

華蓋相暉榮光
照世
仲陶仁兄屬正
柳詒徵

爲孔子寰百
石年史一人

金
王命

正室之中神所居洗心
自治無敢汙廖觀五藏
視節度六府俯治潔如
玉覃溪題
鶴年仁兄法家正
七十叟雙曾熙

蘊斯文於衡泌延德
聲乎州間和平中舉
秀才荅策高弟擢補
中書博士
鄭道昭書實後同散盤得筆臨摹
鶴年先生正之 樵然李健

及魏代綴藤則字有常檢逼
窺窪以翻成阻奧有陳里稱
揚馬之作趣幽旨涼非師傳不能
析艾容 鶴年仁兄方家正 孝臧

青草氣壽
物繁熾君子
入福
康有為

吳昌碩

〈贈滌盦石鼓五言聯〉 102.5×26.5cm×2

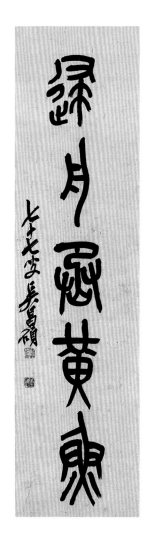
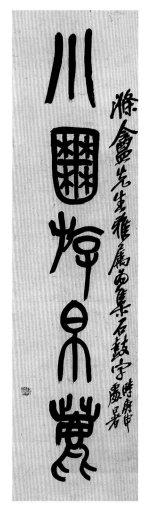

陳鴻壽

〈石品書藏行書七言聯〉 126×24.5cm×2

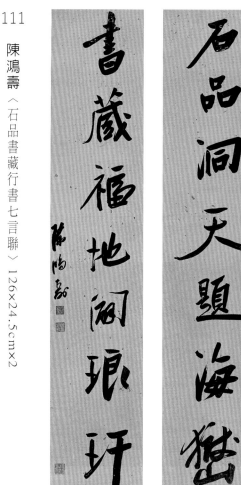
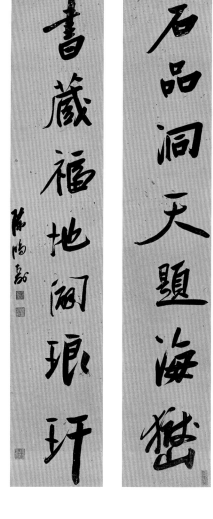

114

黃賓虹

〈名畫法書大篆七言聯〉 101.5×20cm×2

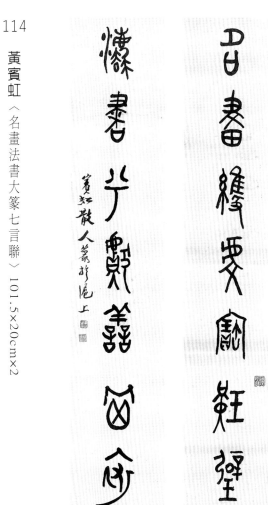
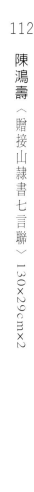

112

陳鴻壽

〈贈接山隸書七言聯〉 130×29cm×2

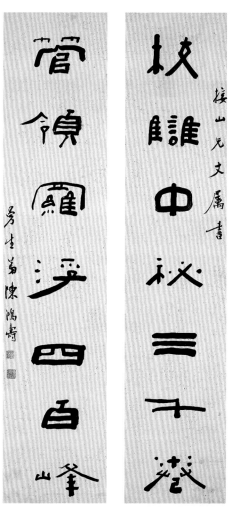

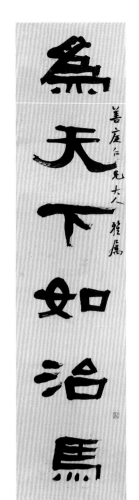

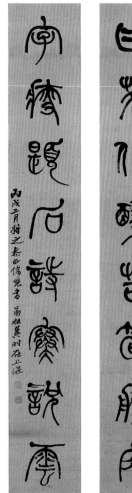

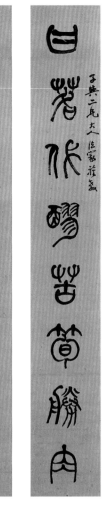

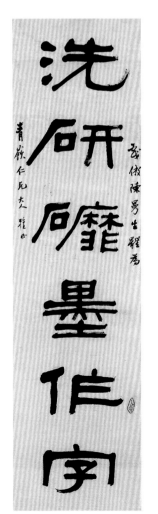

117

張祖翼〈贈善庭隸書六言聯〉130×30cm×2

115

張祖翼〈贈子與篆書七言聯〉126×26cm×2

118

張祖翼〈贈青嶔隸書六言聯〉143×38cm×2

116

張祖翼〈子孫鄉里隸書七言聯〉128.5×30cm×2

黃葆戉〈爲仲怡隸書五言聯〉

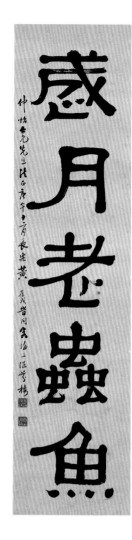
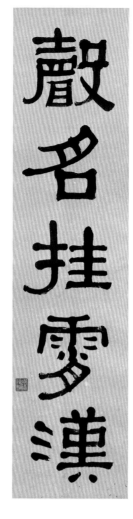

葉恭綽〈行書八言大聯〉

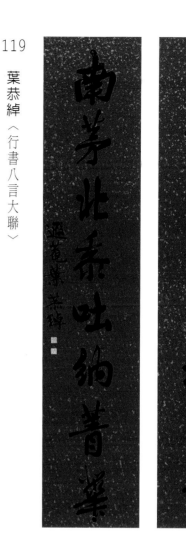

122

張伯英〈楷書蒼官神君七言聯〉

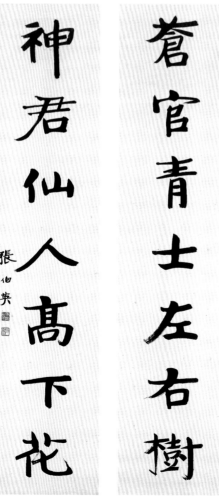
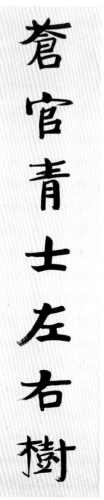

王震〈己未集杜工部七言聯〉

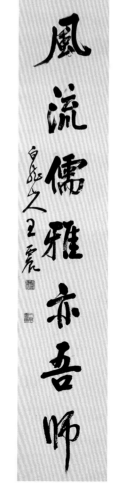
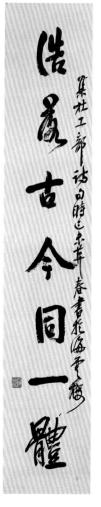

康有為〈贈夔卿五言聯〉145.5×40cm×2

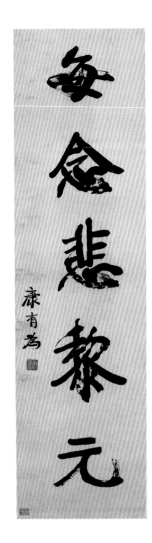
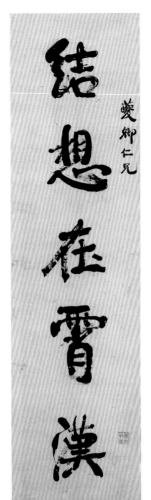

結想在霄漢
每念悲黎元

夔卿仁兄

康有為

康有為〈贈乃謙五言聯〉131.5×34cm×2

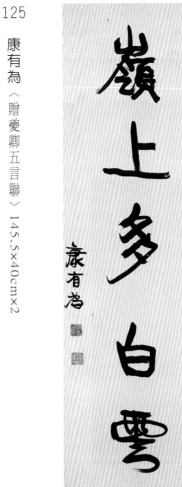
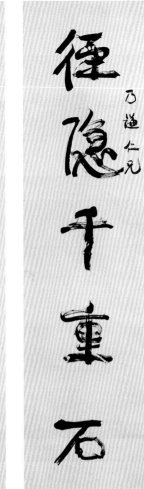

徑隱千重石
嶺上多白雲

乃謙仁兄

康有為

康有為〈贈矢田君行書軸〉84×43cm

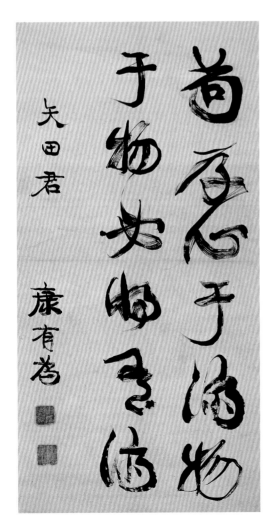

苟君子于濟物
于物安妈无济

矢田君

康有為

康有為〈贈子彭五言聯〉132×30.5cm×2

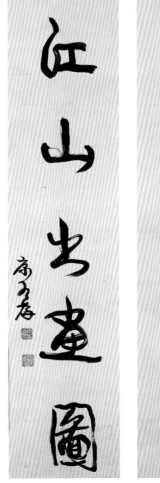
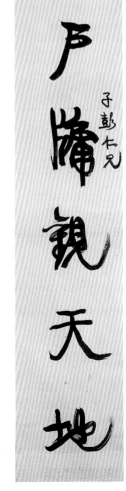

尸脯觀天地
江山出畫圖

子彭仁兄

康有為

康有為〈贈仁山行草四屏〉143×35cm×4

康有為〈贈玉坡行書軸〉130×63cm

康有為〈贈渤海行楷七言聯〉132×32cm×2

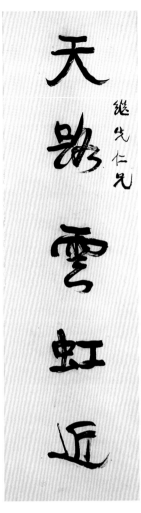

天助雲虹近
人寰氣象遙

繼先仁兄

康有為

康有為〈贈繼先行書五言聯〉147×39cm×2

130

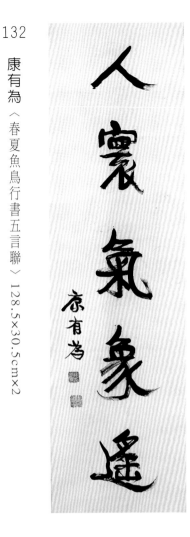

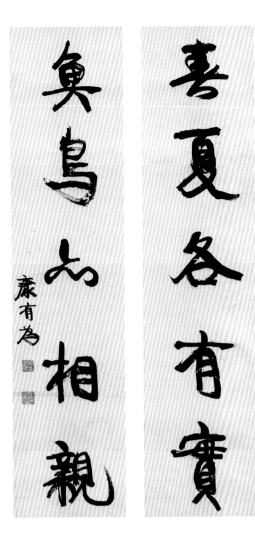

魚鳥在相親
春夏各有實

康有為〈春夏魚鳥行書五言聯〉128.5×30.5cm×2

132

康有為

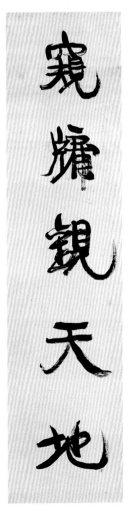

窺牅觀天地
窮經契聖賢

康有為〈窺牅窮經行書五言聯〉125.5×30cm×2

131

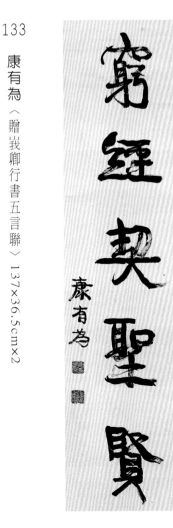

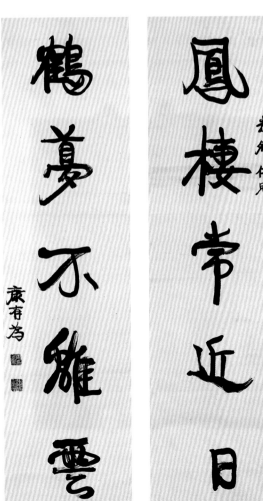

鳳樓常近日
鶴夢不離雲

峩卿仁兄

康有為〈贈峩卿行書五言聯〉137×36.5cm×2

133

康有為

138 蒲華〈行書海嶽詩〉143×36cm

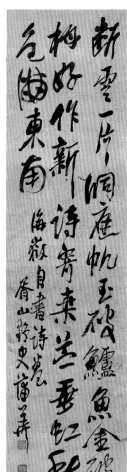

137 蒲華〈行書軸〉148×40cm

136 蒲華〈行楷書軸〉147×38cm

134 康有為〈世上蒼龍行書書軸〉168.5×44cm

139 呂鳳子〈贈正民隸書書軸〉76×39cm

135 鄭孝胥〈贈松泉行書書軸〉132×65cm

何紹基〈金獅巷寓齋行楷小字跋〉30×34cm

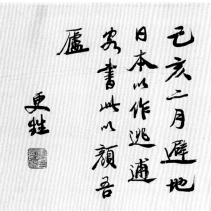

141　康有為〈避島額〉31.5×101cm

142　徐悲鴻〈致王少陵書〉26×31cm

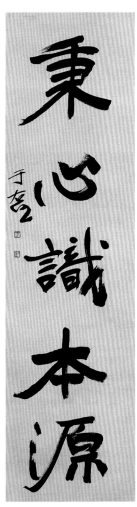

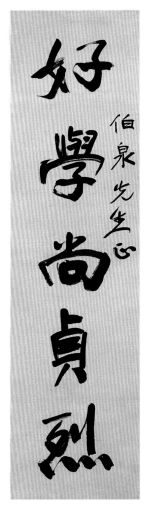

145

于右任

〈好學秉心五言聯〉

141×37cm×2

秉心識本源

好學尚貞烈

伯泉先生正

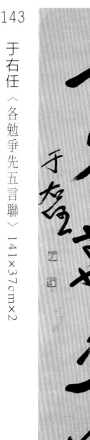

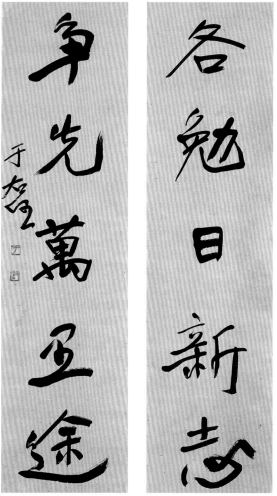

143

于右任

〈各勉爭先五言聯〉

141×37cm×2

爭先萬里途

各勉日新志

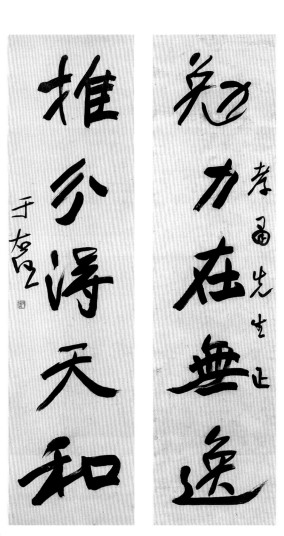

146

于右任

〈勉力推分五言聯〉

142×36.5cm×2

推分浮天和

勉力在無逸

孟函先生正

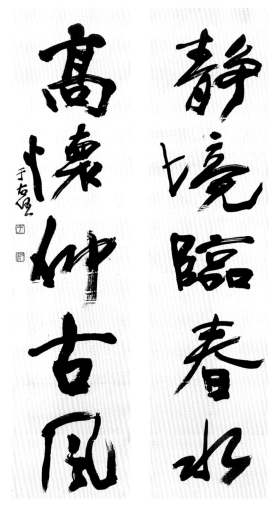

144

于右任

〈靜境高懷五言聯〉

131×32.5cm×2

高懷紳古風

靜境臨春水

151 于右任〈贈伯炎五言聯〉131×32cm×2

149 于右任〈士禮居藏書題跋記〉131×32cm

147 蒲華〈贈鳳威草書軸〉177×46cm

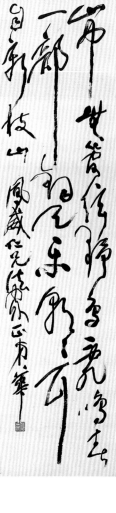

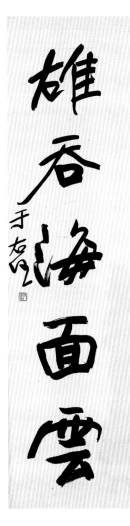

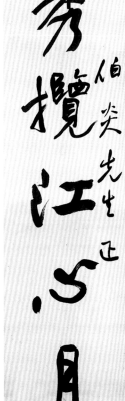

152 于右任〈贈存衡草書軸〉101.5×33.5cm

150 于右任〈贈樹聲避春詩軸〉117×33.5cm

148 于右任〈贈經農行書軸〉126×31cm

張大千〈行書詩稿〉八幅‧每幅 42×72cm

王福厂〈篆隸書軸〉六幅・每幅144×39cm

154　王福厂〈節臨白懋父敦文〉

156　王福厂〈節臨吻壺蓋文〉

158　王福厂〈僧皎然卜算子詞〉

155　王福厂〈錢芳標雪花飛詞〉

157　王福厂〈周稚廉戀情深詞〉

159　王福厂〈歐陽修浣溪沙詞〉

163　王福厂〈臨父癸卣文〉144×39cm

162　王福厂〈節臨康鼎文〉144×39cm

160　王福厂〈集宋人句隸書七言聯〉127×21cm×2

164　來楚生〈魯迅句隸書七言聯〉108×42cm×2

161　朱士元〈贈立群隸書七言聯〉132×23cm×2

臺靜農〈臨石門摩崖贈懷碩隸書軸〉176×42cm

故司校尉楗君廠諱進字伯邪舉孝廉尚書
侍郎上蔡雒陽令將軍長史任城金城河東山陽
太守御史中丞三爲尚書令從弟謙字穎伯舉
孝廉西郭長德牟功盛當究三事

懷碩先生喜余隸玉為臨石門摩崖綿弇群
少墨逸宲丑孟先靜農書臺山飛坡墨

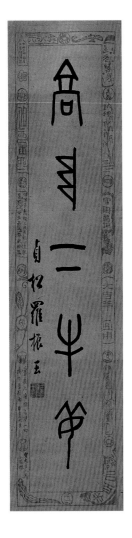
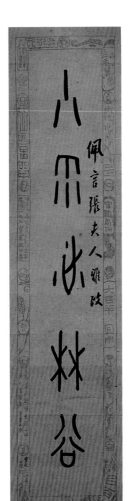

166

羅振玉〈贈張之洞夫人五言聯〉80×19cm×2

佩言張夫人雅改

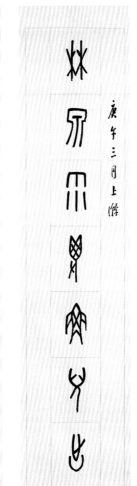

167

羅振玉〈甲骨文七言聯〉132×31cm×2

庚午三月上澣

楊善深〈倪迂米老行書聯〉138×34cm×2

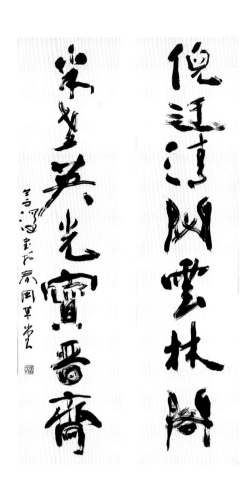

李葉霜〈蓮池大師偈行書軸〉178×49cm

170

臺靜農〈贈懷碩隸書五言聯〉138×24.5cm×2

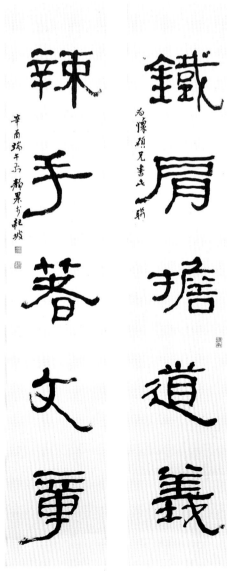

葉公超〈梁任公集宋人詞楷書十一言聯〉137×21.5cm×2

新會梁任公先生曾集宋人詞句為書此聯

小樓吹徹玉笙寒自憐幽獨

水殿風來暗香滿無限思量

乙巳冬至番禺葉公超書於寒之友齋

梁實秋〈杜詩行書軸〉75×28cm

丙寅中秋
梁實秋八十有五

梁實秋〈贈懷碩行書軸〉65×31cm

西塞山前白鷺飛桃花流水鱖魚肥朝

青箬笠綠蓑衣斜風細雨不須歸歸入間

波險一日風波十二時

壬戌冬日寫山谷詞

懷碩老弟之屬 梁實秋

176

奚南薰

〈贈懷碩篆書七言聯〉

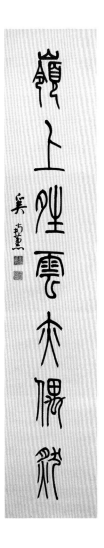

174

鄧散木

〈贈鏡清隸書大字五言聯〉 148×40cm

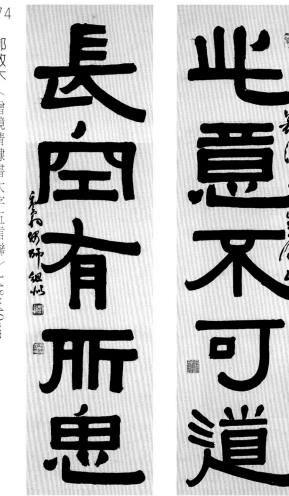

177

翁同龢

〈蘇軾上元夜遊〉 81×37cm

175

來楚生

〈臨金壽門〉 108×42cm

郭沫若〈贈景順草書軸〉67×44cm

山倒海翻江捲
王深柔漭氣萬
馬奔騰
景順同志 郭沫若

梁啟超〈過台北故城詩〉70.5×35cm

清角吹寒只又啟井幹烽
樵丁無痕瓷心冷似秦時
月邊夜遷臨景複門
過處北故城舊作 壬子二月 梁啟超

胡適〈王荊公詩〉56×33.5cm

不畏浮雲遮望眼，
自緣身在最高層。
王荊公詩
培琛先生 胡適

梁啟超〈贈毅弇楷書軸〉131×58cm

古人詩有唱和者蓋彼唱而我和之
初不拘體韻該乃有用人韻以當之者
觀老杜嚴武詩可見然二不一三次其
韻至元白皮陸始尚步韻爭竒鬥艷
毅弇仁弟屬書 壬子端午 梁啟超

葉公超 〈贈懷碩王陽明詩〉 30×96cm

險夷原不滯胸中　何異浮雲過太空　夜靜海濤三萬里　月明飛錫下天風

庚戌冬夜書懷碩老弟正　王陽明句　葉公超

臺靜農 〈贈懷碩隸書老子句〉 33×70cm

無為而無不為

懷碩先生督書　靜農

李葉霜 〈石濤詩行楷書〉 32×79cm

林濤似叢　雷霆怒書　氣岸今　日月陰憑虛　高樓堪憩　宗無煩龍　杖立天門　石濤上人句

李葉霜

臺靜農《杜甫詩行書書軸》66×28cm

曹秋圃《宋人詩隸書書軸》127×31.5cm

有錢但沽酒莫買南山田

勾引催租人驚破青松煙

宋人趣詩當以趣筆作顥　老枒曹秋圃

圖破山四壁靜草未懷歲防花賤嘆作勞心蜂火連三月家書抵萬金白頭搔更短渾欲不勝簪

靜農書於歇腳盦

繪畫

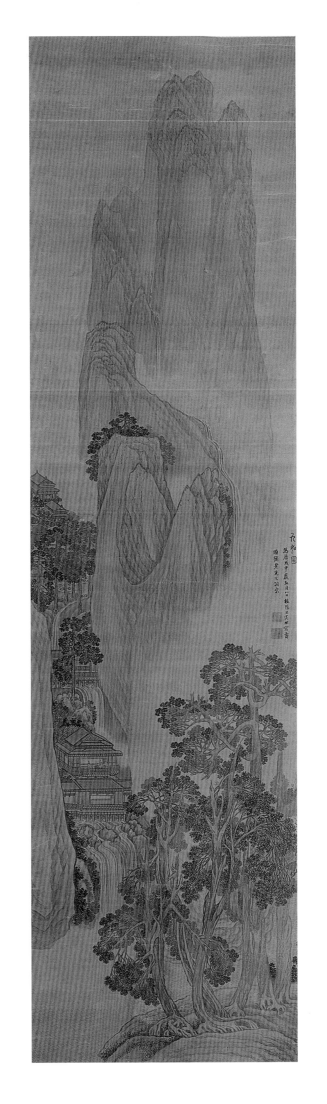

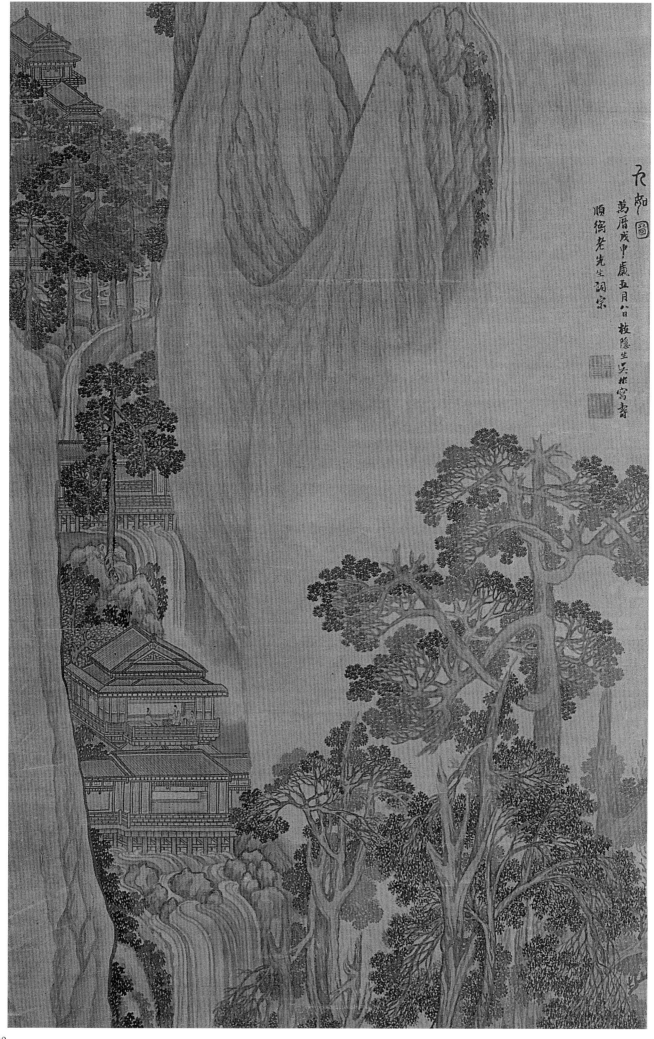

吳彬〈九如圖軸〉局部 絹本

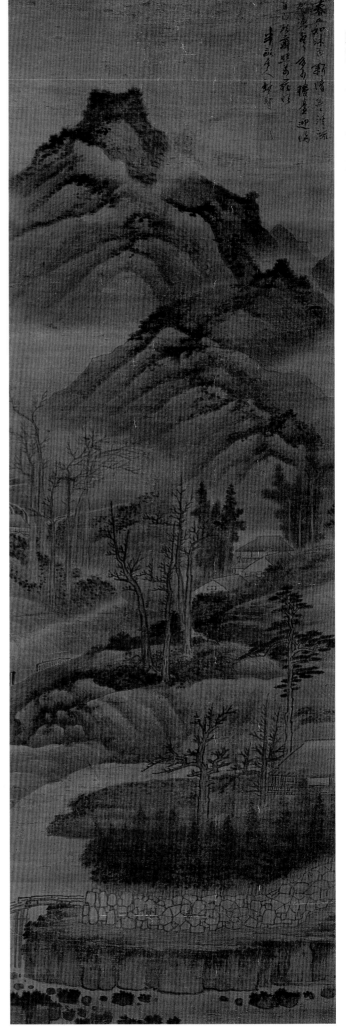

石濤
〈松竹梅芝石圖軸〉
160×64.5cm
余紹宋舊藏

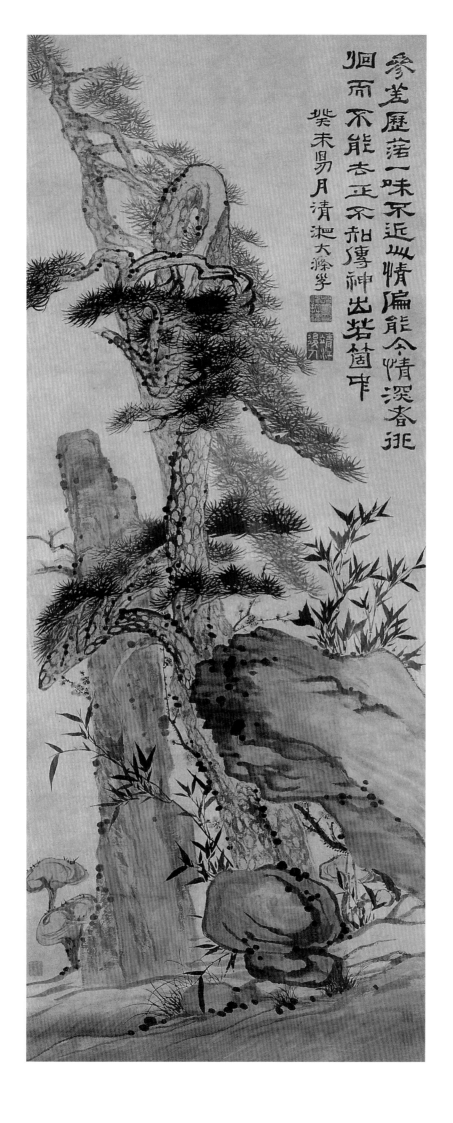

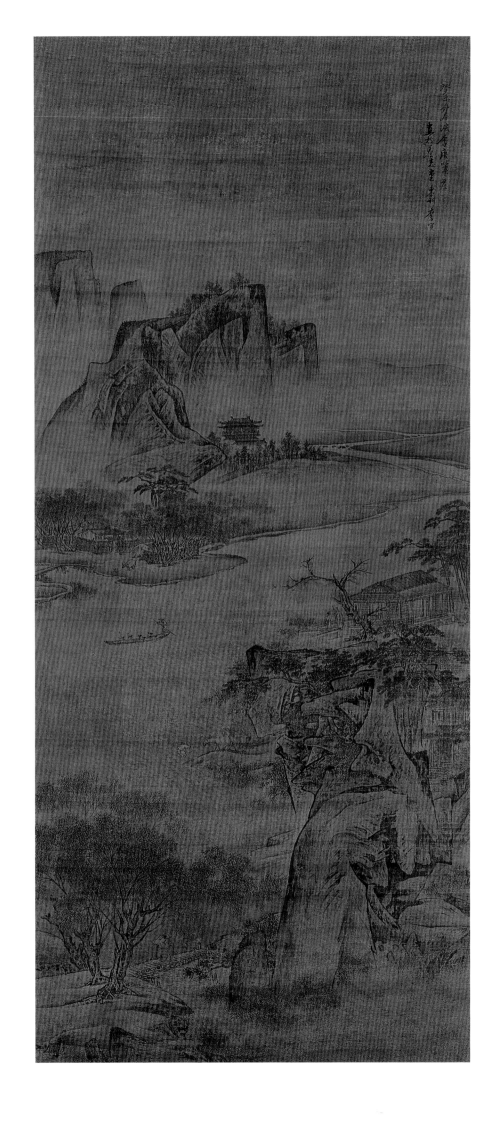

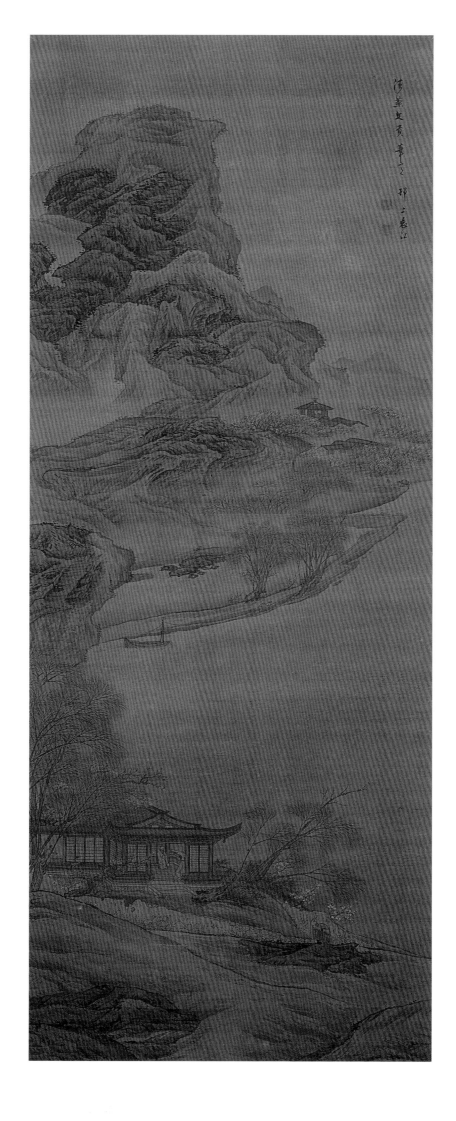

袁江 〈江南春圖軸〉 165.5×67cm 絹本

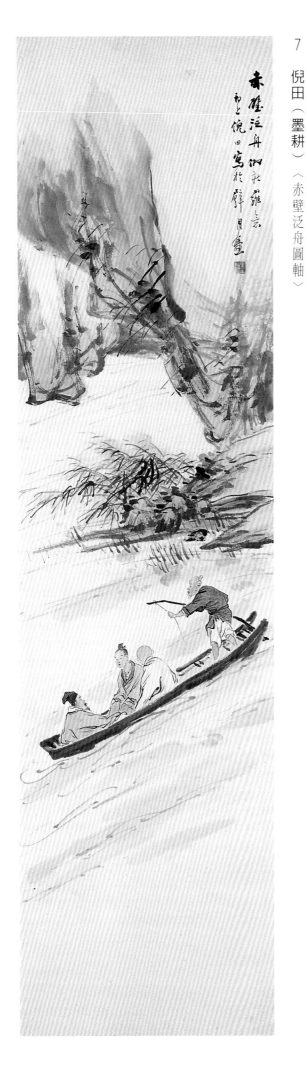

7

倪田（墨耕）

〈赤壁泛舟圖軸〉

赤壁泛舟仰新羅意
丙午倪田寫於辟月盦

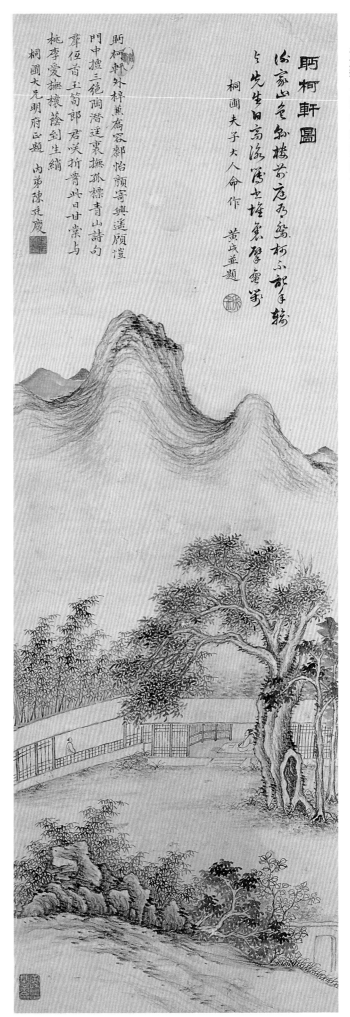

6

黃鉞　〈晒柯軒圖軸〉

晒柯軒圖

迩家山色彡樓前庭為寫柯亭部手輪
上先生日高深為世樓憑蹬奮等
桐畫夫子大人命作　黃鉞並題

晒柯軒外梓薰喬鄰怡顏寄興遙顧慥
門中擅三絕陶潛逕裏撫孤標青山詩句
羣伍首王筍郎君哭折臂此日甘棠與
桃李愛撫檯蔭到生綃
桐圃大兄明府正題　內弟陳廷慶

138

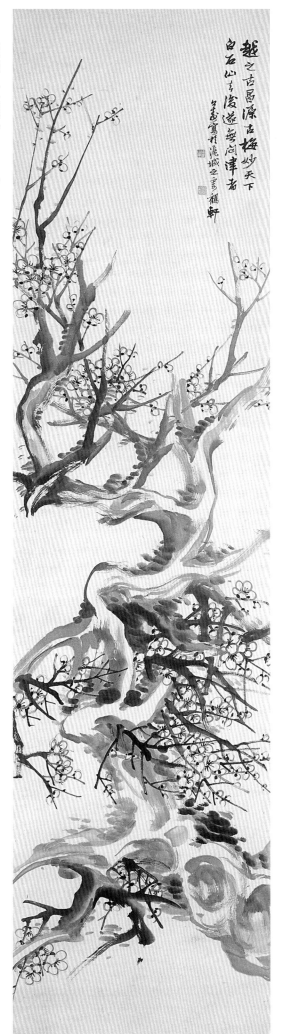

9

胡遠（公壽）〈古梅圖軸〉183.5×48cm

越之古昌源古梅妙天下
白石山去俊遠無問津者
午盡寫於滬城之畫禪軒

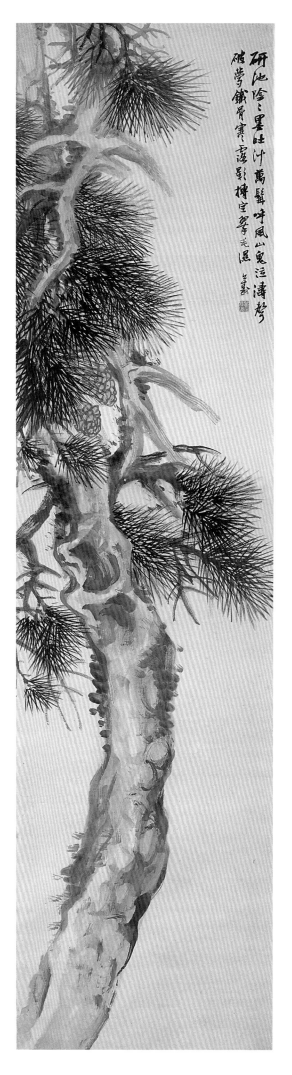

8

胡遠（公壽）〈喬松圖軸〉183.5×48cm

研池陰之墨吐汁萬聲呼風山鬼泣濤聲
破夢鐵骨實壘影摶空寫老遠年盡

139

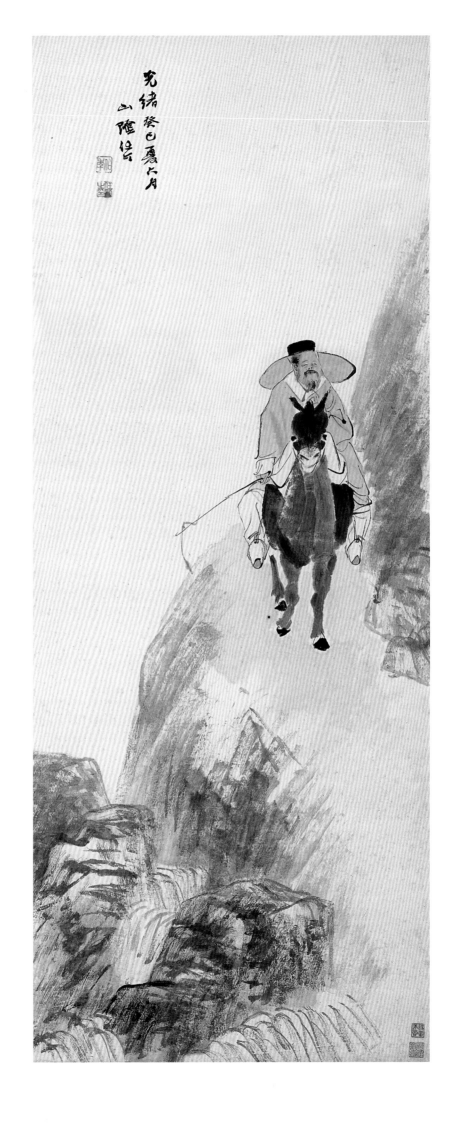

任伯年〈光緒戊子人物山水軸〉131×62.5cm

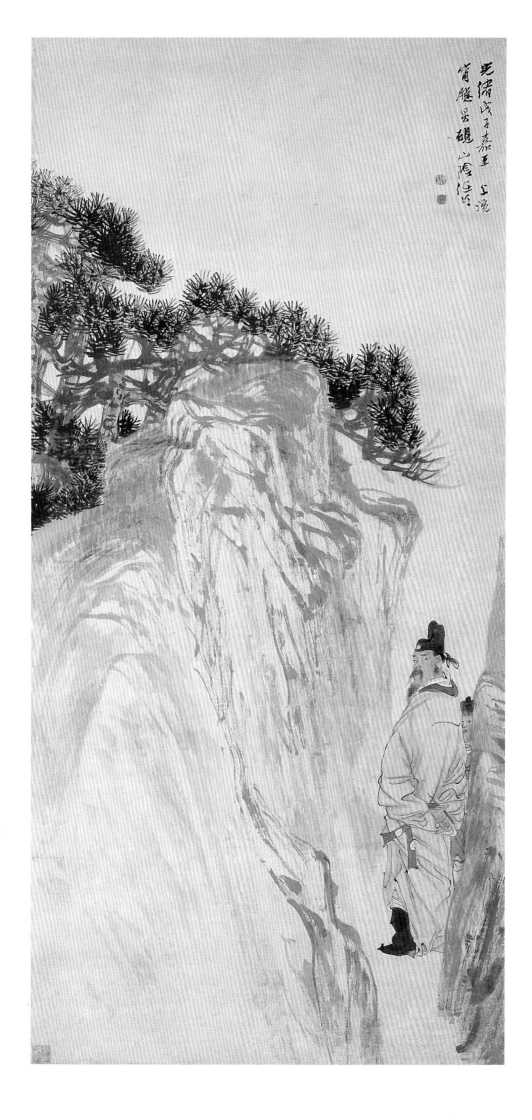

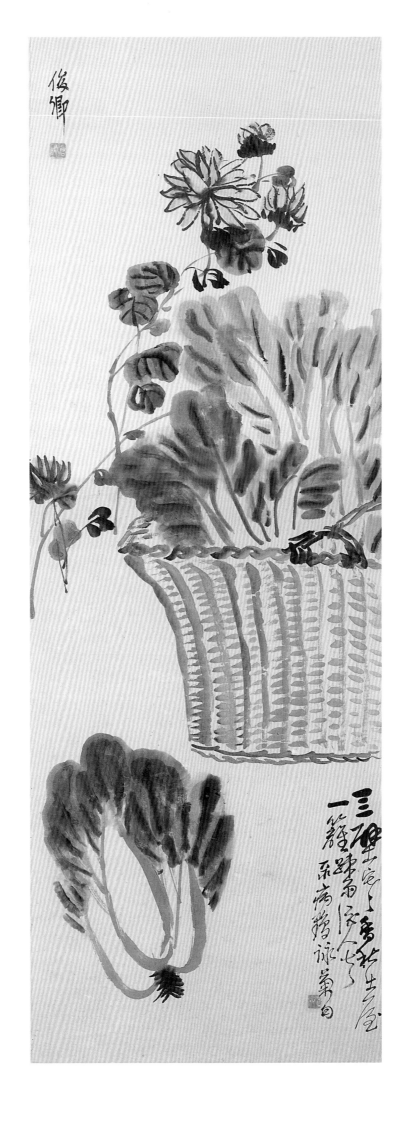

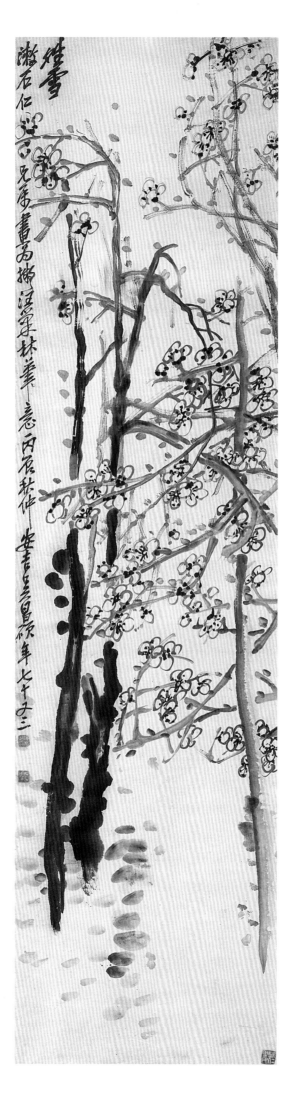

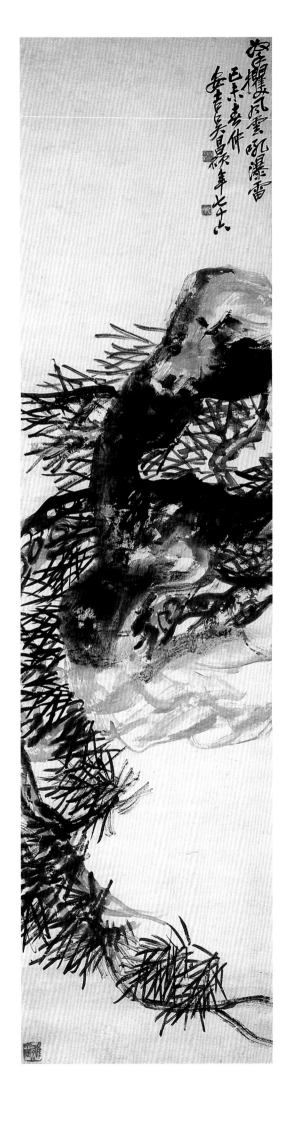

吳昌碩

〈草堂待我山水冊頁〉 26×30cm

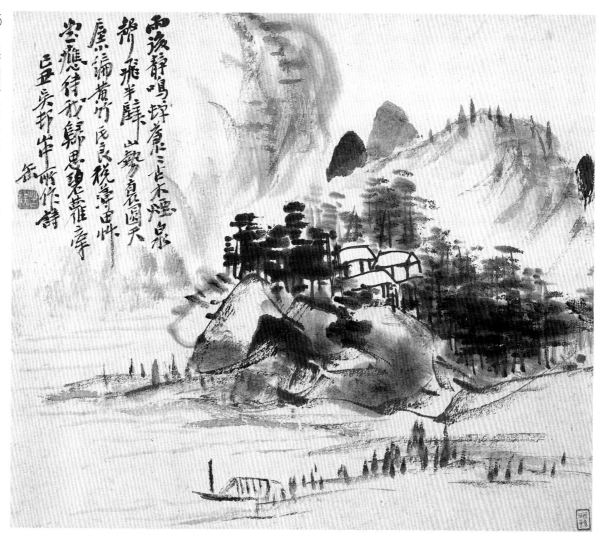

陸恢

〈山靜日長山水冊頁〉 25×32cm

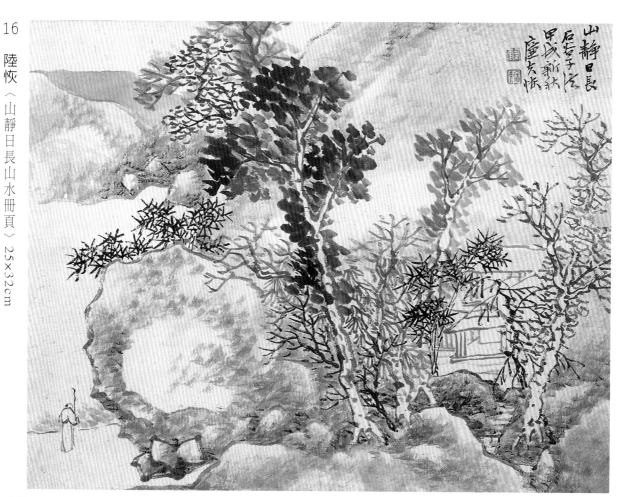

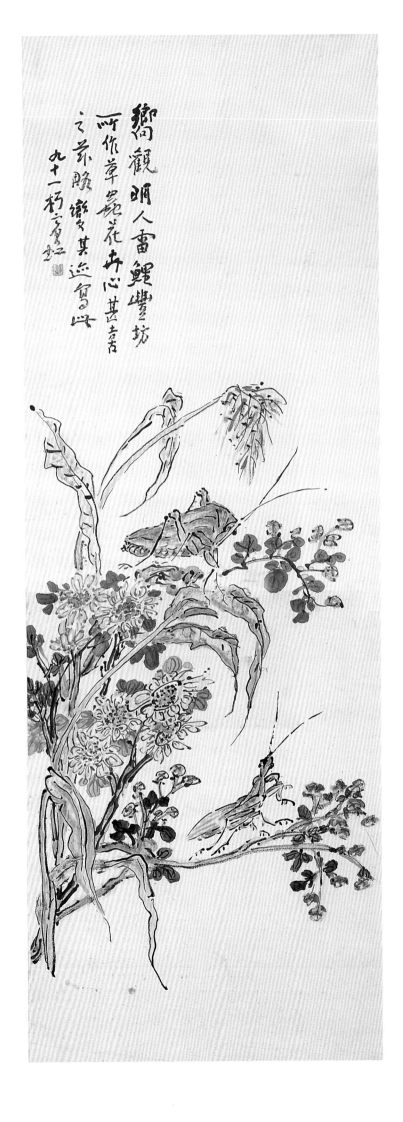

黃賓虹〈湖舍坐雨圖軸〉114×40cm

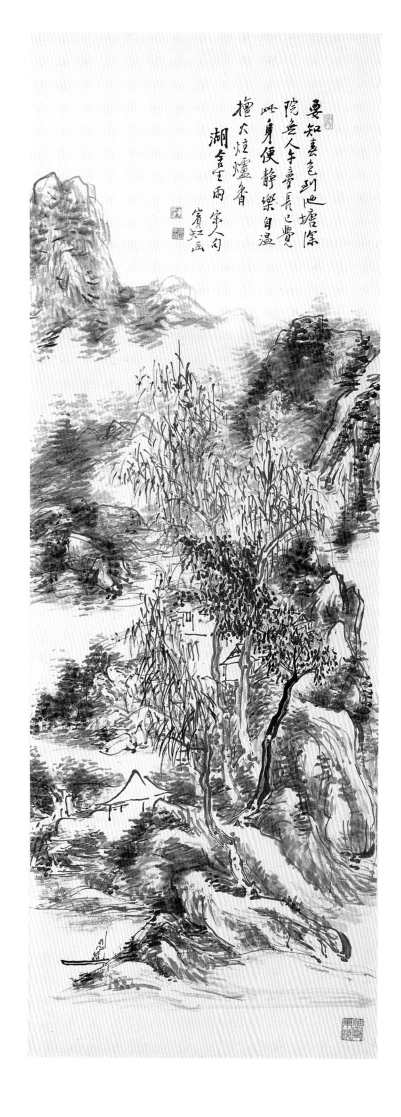

要知喜色到池塘深
院無人午夢長之覺
以身便靜樂自溫
檀木煙爐香
湖舍坐雨宋人句
賓虹畫

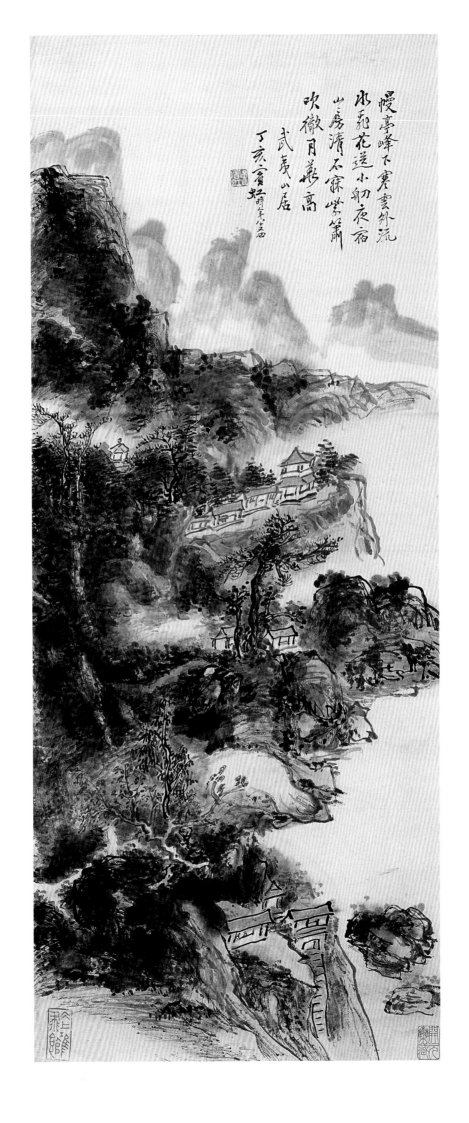

幔亭峰下暮雲外流
水飛花送小舟夜宿
山房清不寐橫簫
吹徹月巖高
武夷山居
丁亥賓虹時年八十四

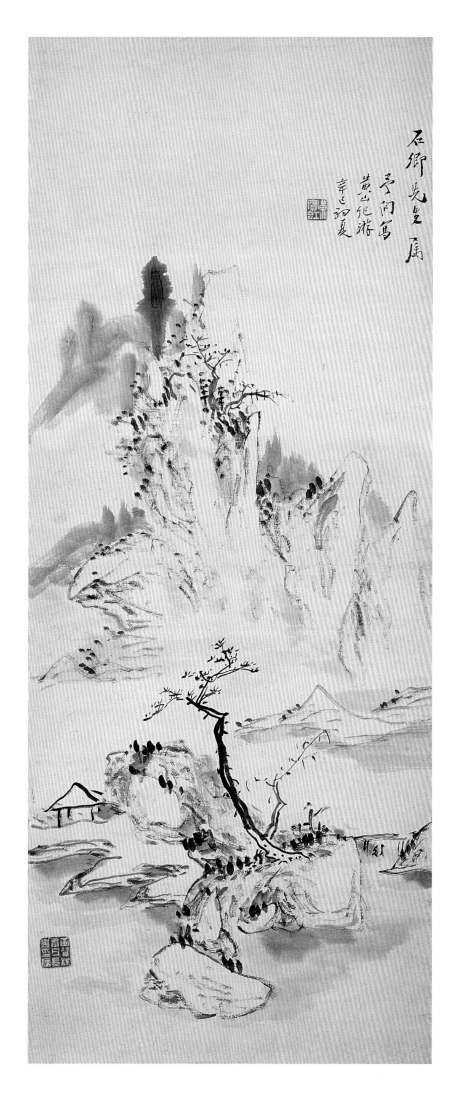

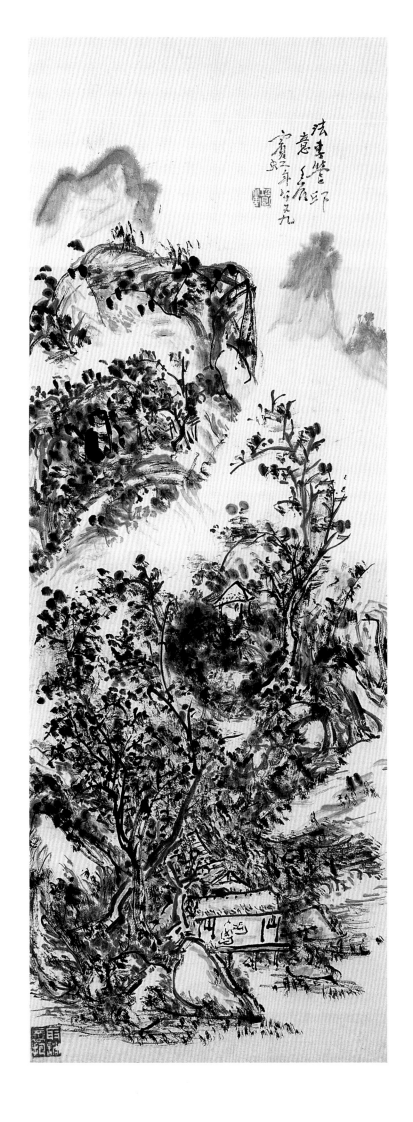

黃賓虹
〈粵西紀游圖軸〉 103×40cm

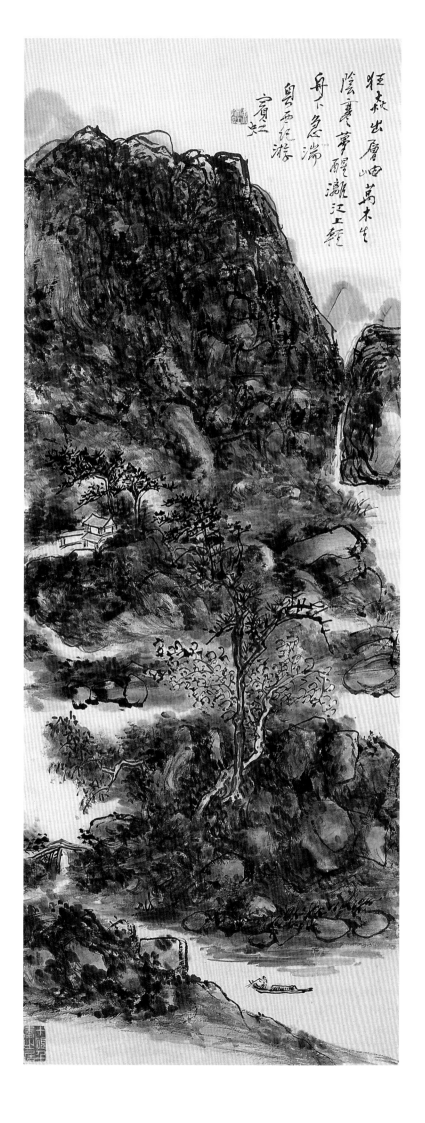

狂飆出層嶺山萬木生
陰靈夢醒灘江上艇
舟下急端
粵西紀游
賓虹

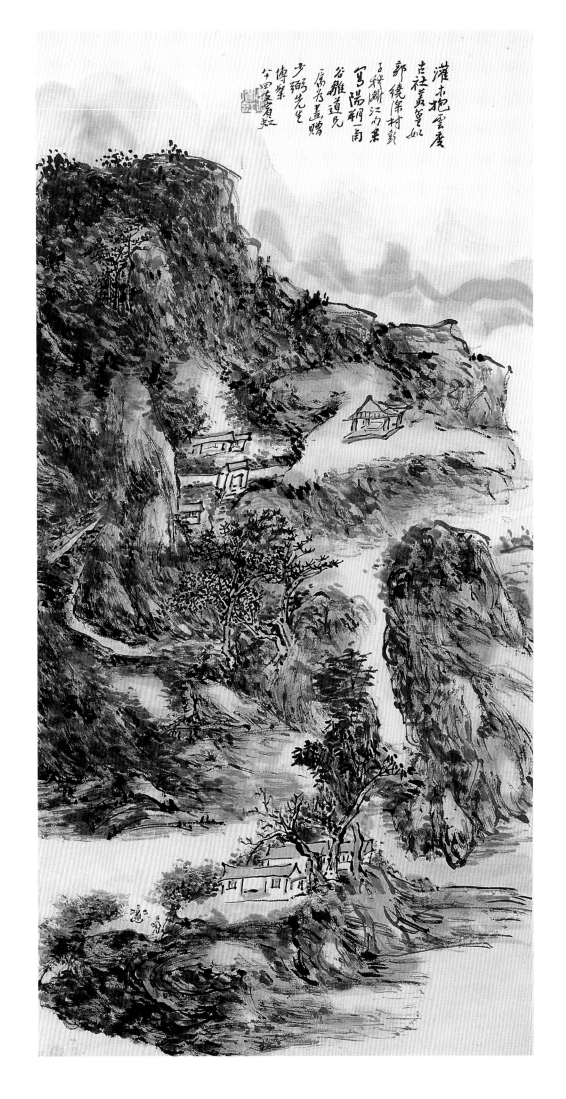

灕水抱雲廢
志社義篤如
郭繞除村影
子稽瀟江為果
寫陽朔南
谷雖道見
屬為蓋贈
少弼先生
博粲
甲申賓虹年

黃賓虹 〈亂頭粗服山水圖軸〉 83×32cm

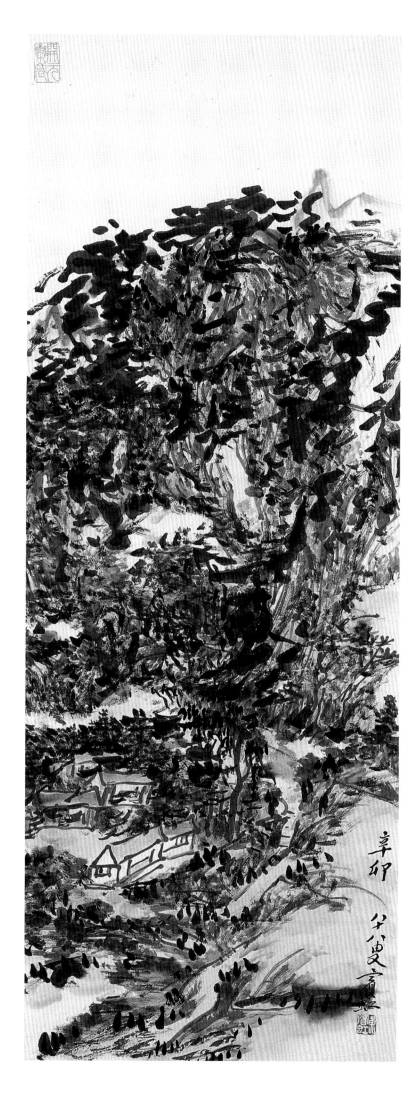

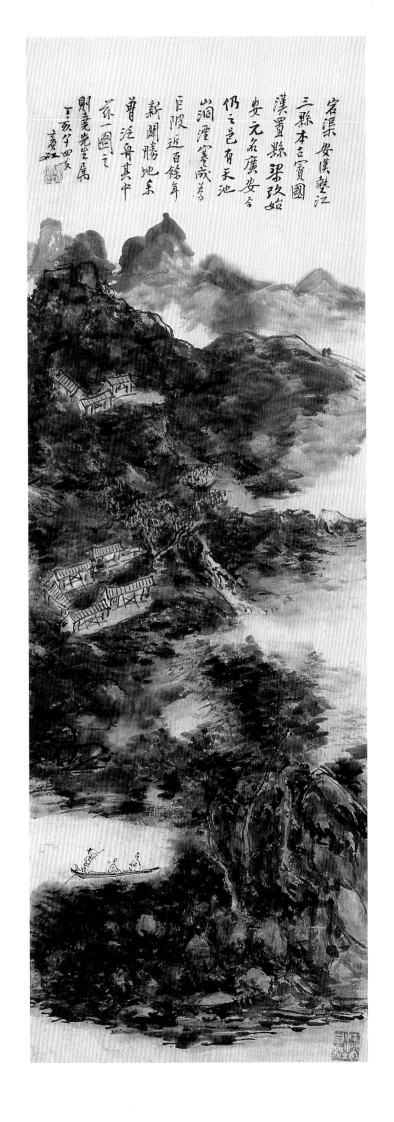

宕渠安漢墊江
三縣本古賨國
漢置縣梁攺始
安元名廣安合
仍之邑有天池
峒澶塞戍等
巨陂近百餘年
新闢勝地朱
曾泛舟其中
茲一圖之
則壽光生屬
丁亥牛四夕
賓虹

黃賓虹〈透網鱗山水圖軸〉83×39.5cm

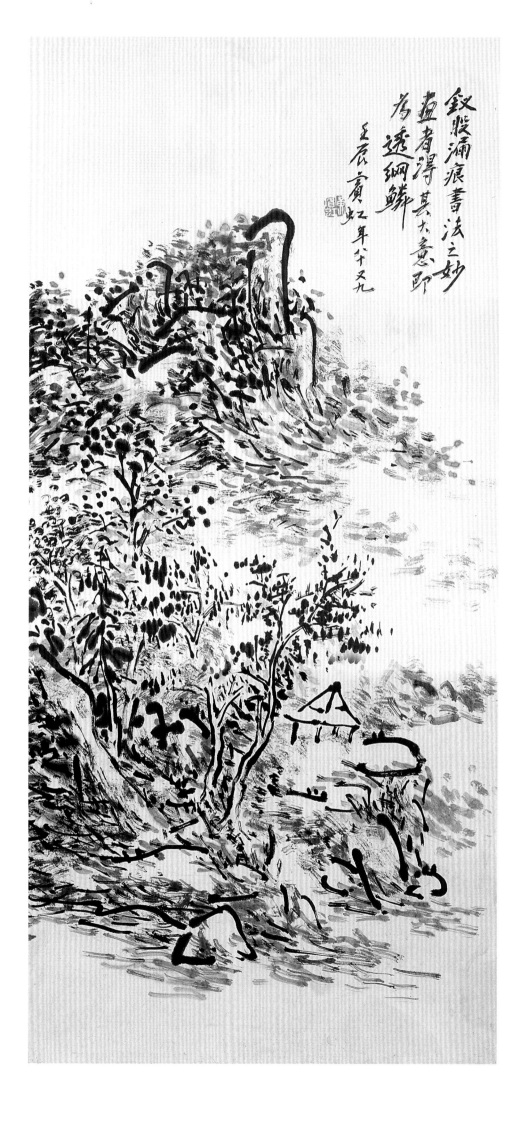

釵股漏痕書法之妙
盡者得其大意即
為透網鱗
壬辰 賓虹年八十又九

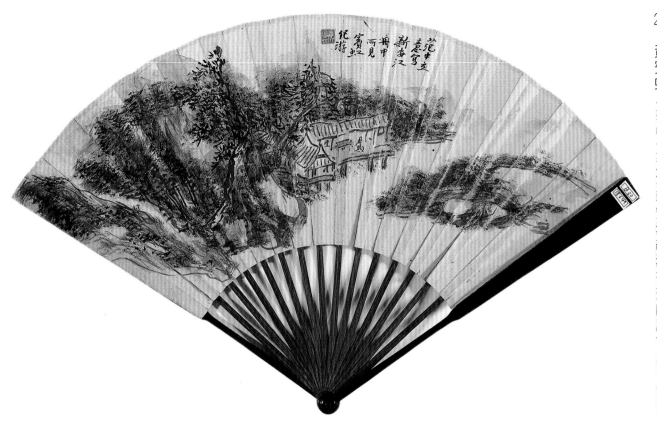

黃賓虹〈范中立意寫新安江紀游書畫成扇〉18×48cm

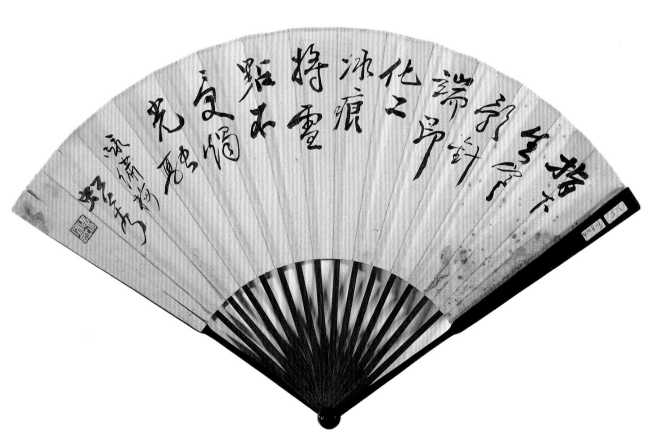

黃賓虹〈行書咏繡梅詩〉18×49cm

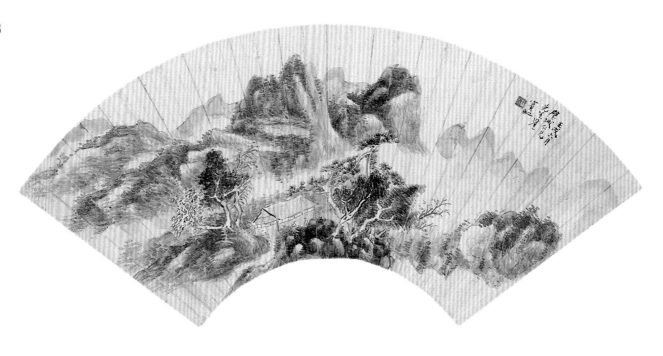

黃賓虹 〈水墨山水扇面〉 18×49cm

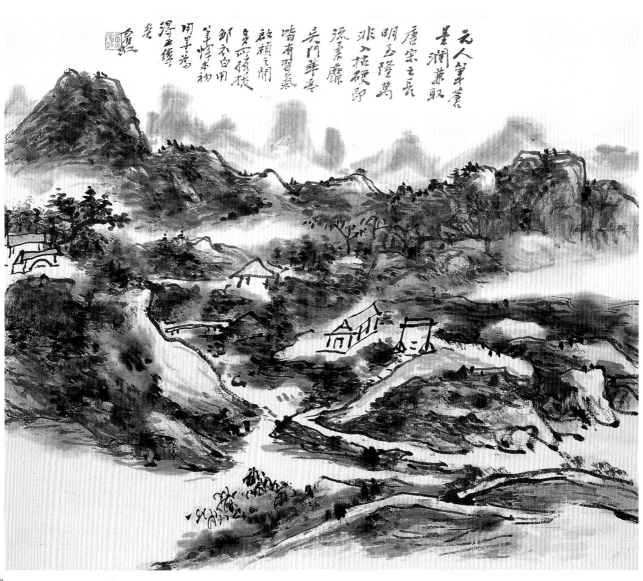

29
黃賓虹 〈仿元人筆墨山水斗方〉 26×31cm

157

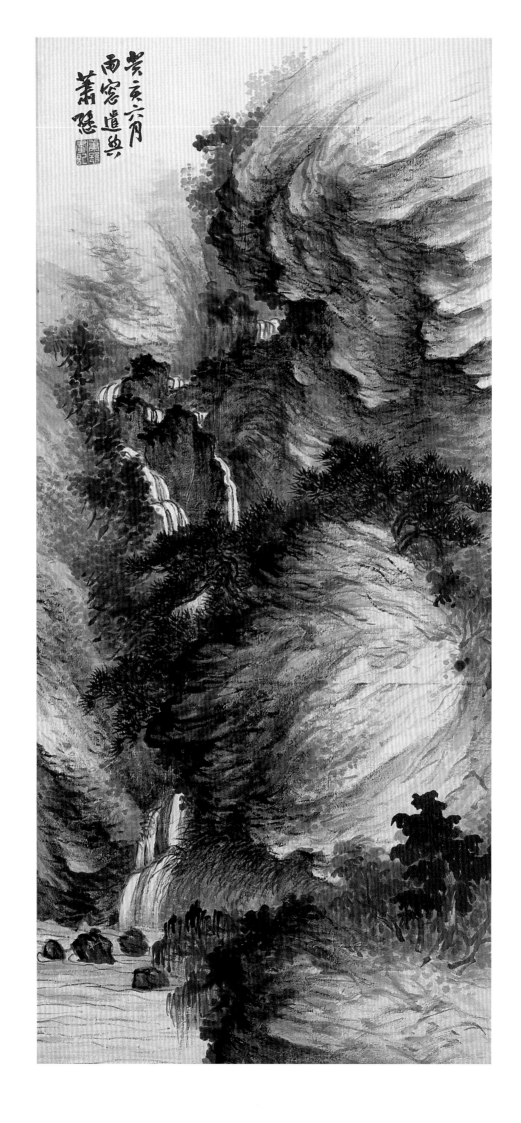

溥伒　〈臨鵲華秋色成扇〉

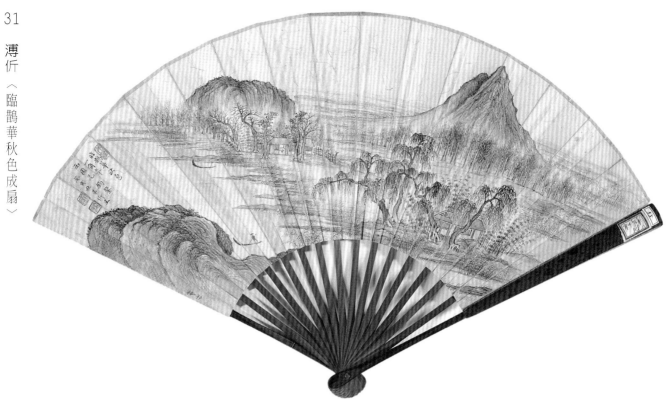

溥伒　〈臨鵲華秋色成扇〉局部

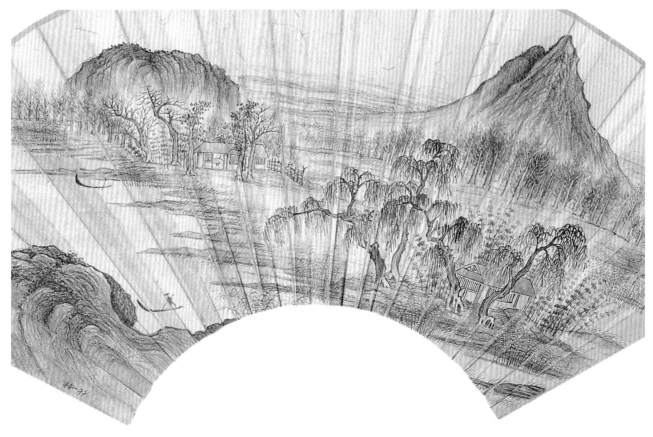

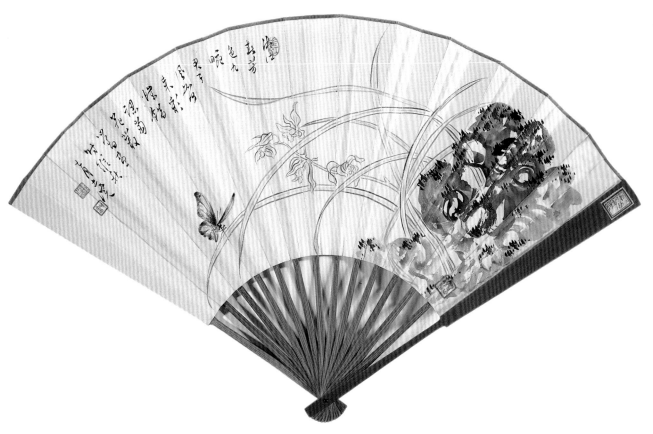

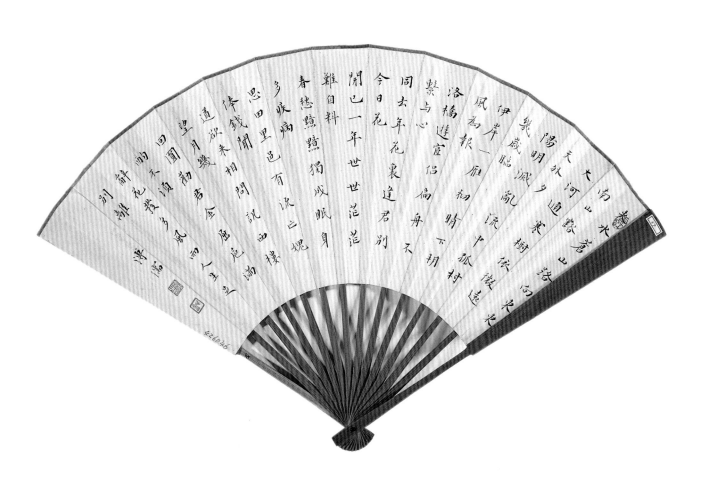

徐悲鴻〈水墨立馬軸〉106×61cm

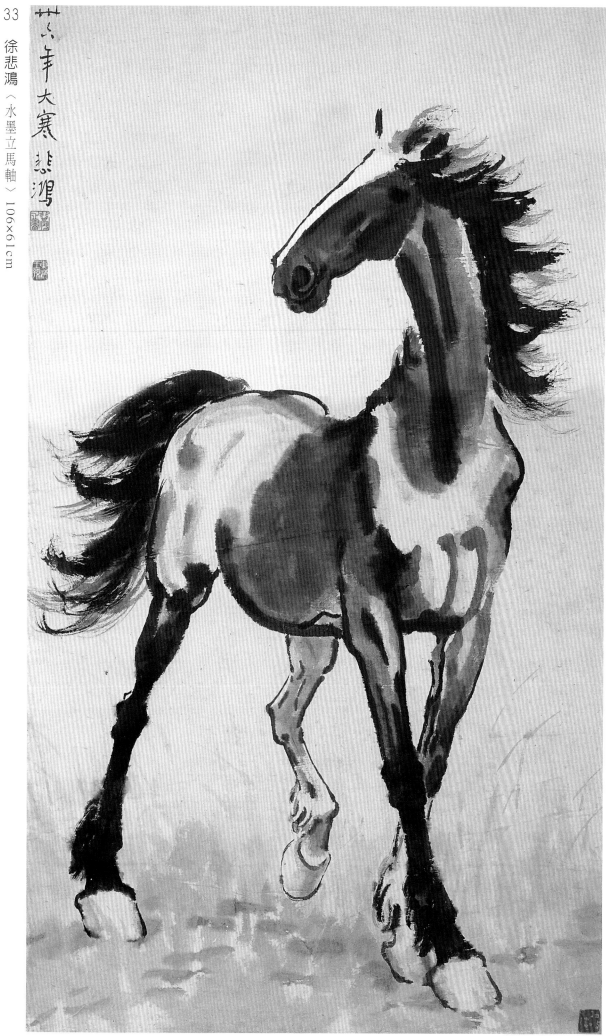

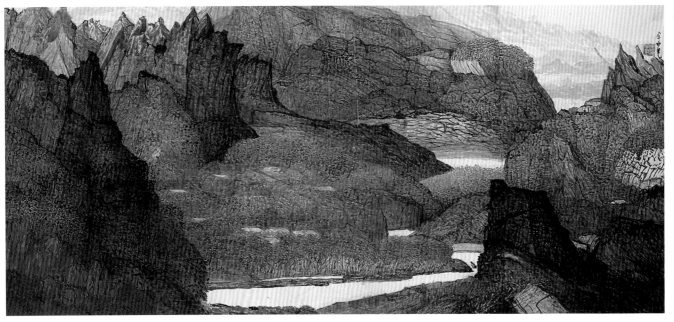

余承堯 〈墨筆山水軸〉 68×34cm

林風眠 〈雪景〉 41.5×51cm

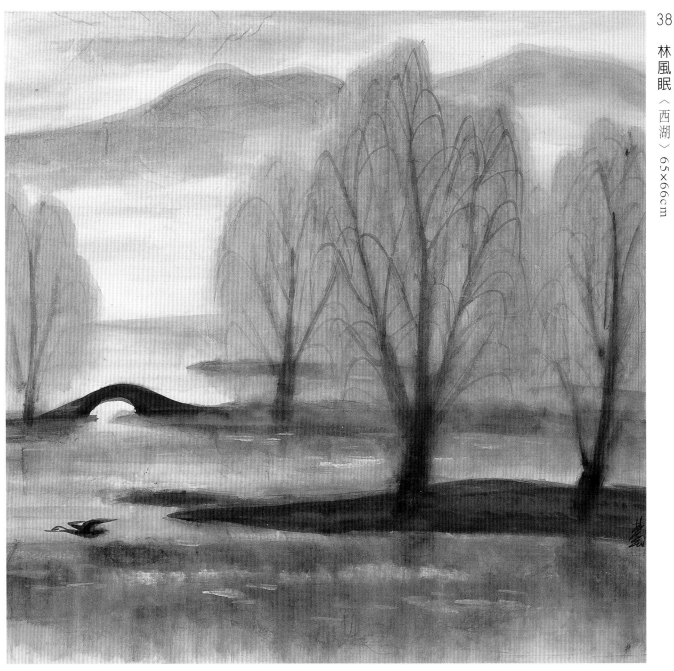

林風眠 〈琵琶仕女〉 67.5×68cm

林風眠 〈漁村〉 65×68cm

41

林風眠

〈雁行〉 65×67cm

43

林風眠 〈蘆雁〉 66×67cm

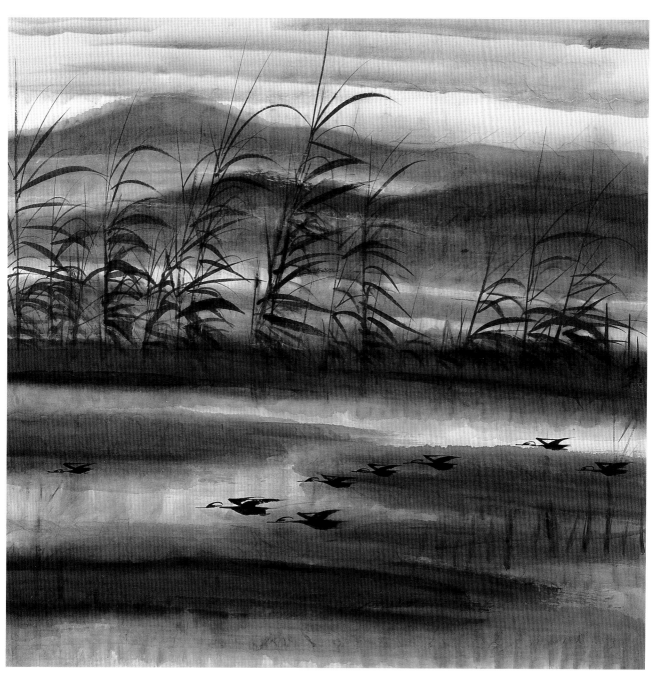

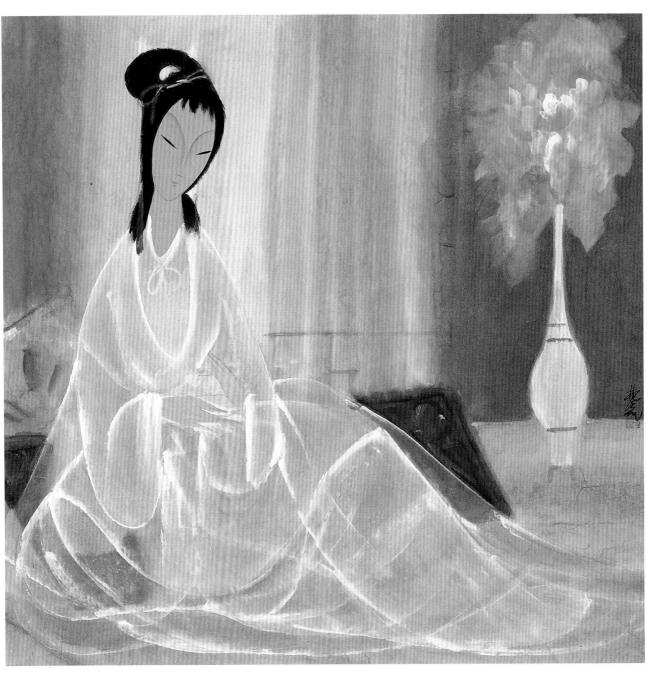

林風眠　〈柳岸幽居〉 65x66cm

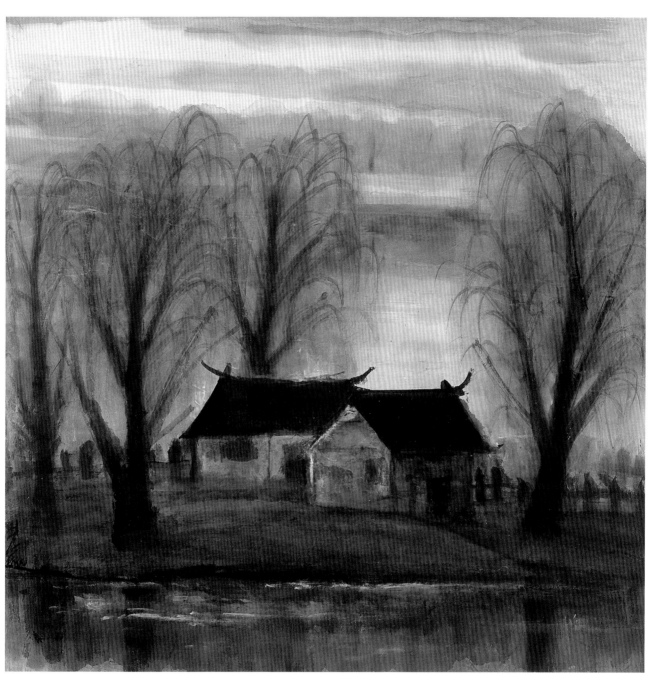

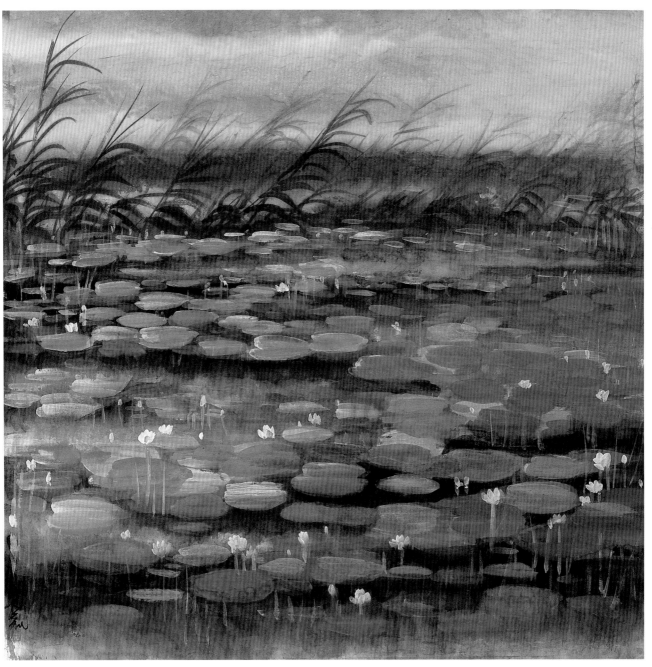

林風眠 〈荷塘〉 67.5×70cm

林風眠〈漁父〉65×66cm

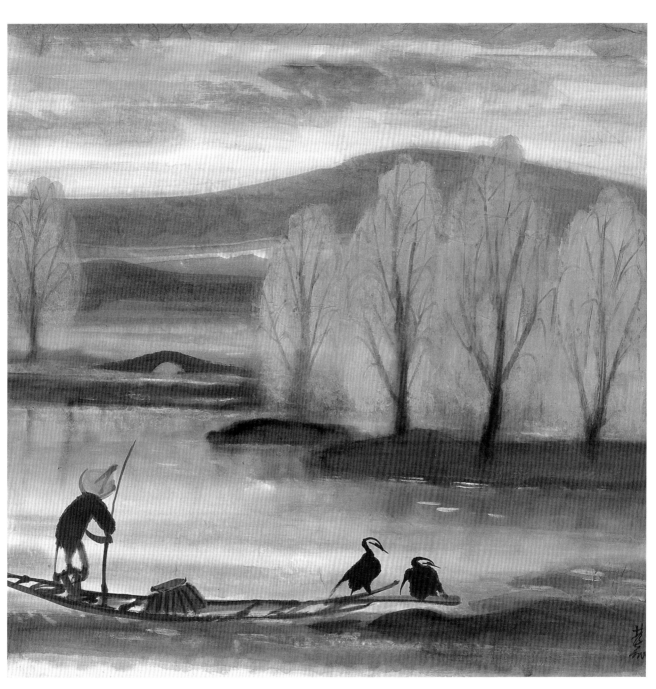

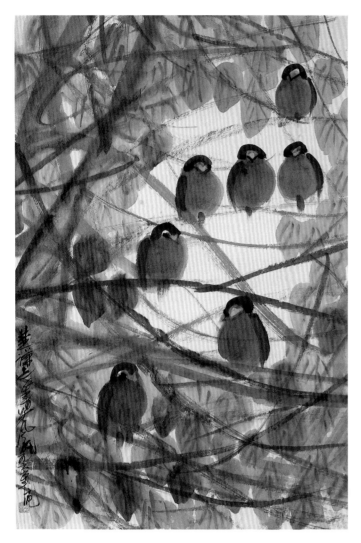

49 林風眠 〈晨曲〉 68×46cm

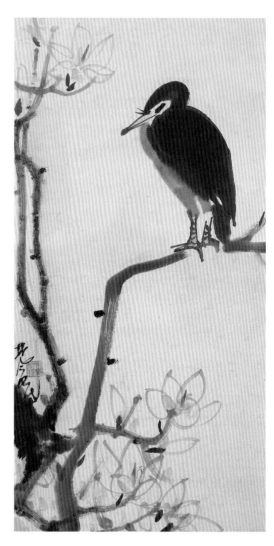

48 林風眠 〈玉蘭棲鳥〉 68×34cm

傅抱石 吳瀛 冷僧 合作〈松下高士圖軸〉106×39cm

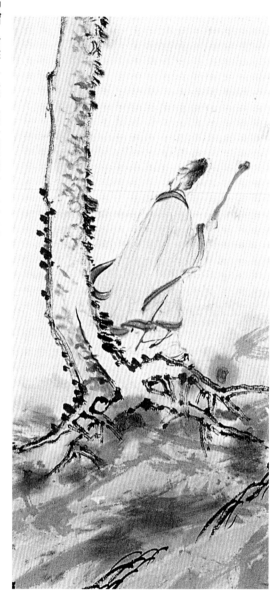

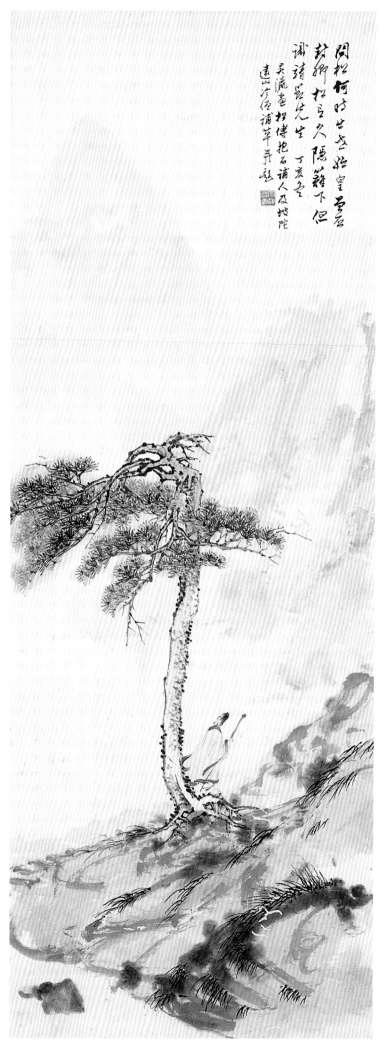

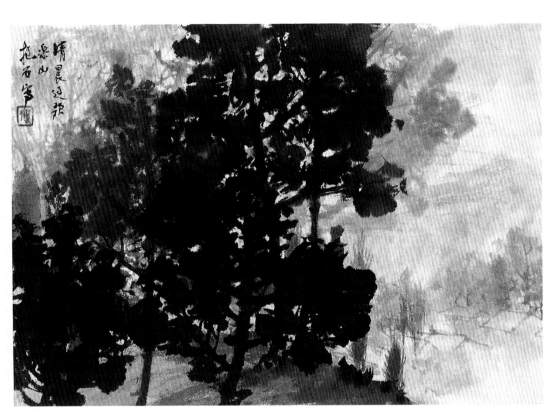

傅抱石〈風雨歸舟圖軸〉1075×55cm

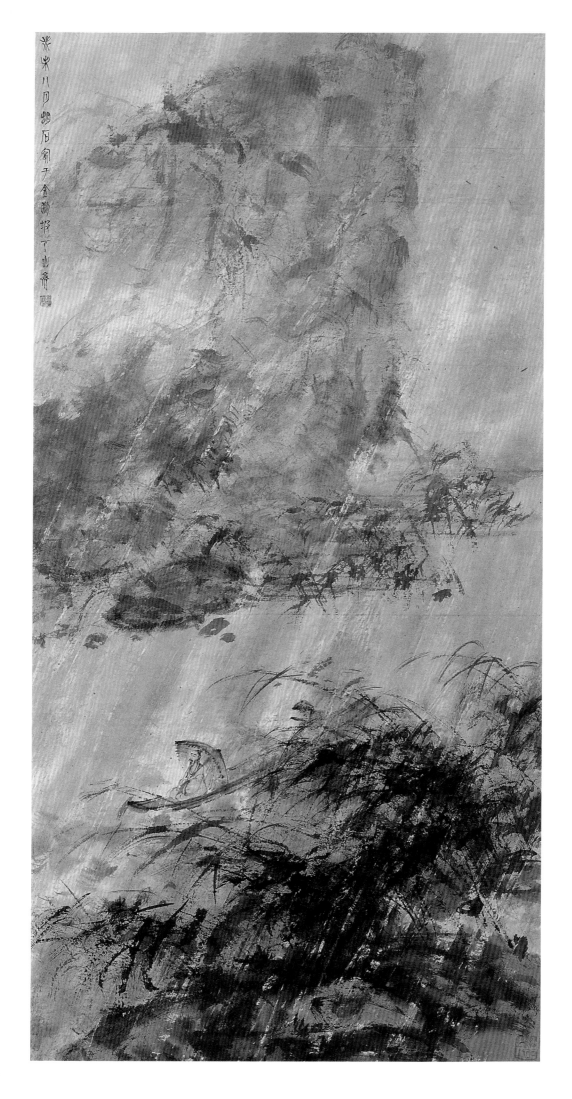

屈原者名平楚之同姓也為楚懷王左徒博聞彊志明於治亂嫻於辭令入則與王圖議國事以出號令出則接待賓客應對諸侯王甚任之上官大夫與之同列爭寵而心害其能懷王使屈原造為憲令屈平屬草稿未定上官大夫見而欲奪之屈平不與因讒之王怒而疏屈平屈平疾王聽之不聰也讒諂之蔽明也邪曲之害公也方正之不容也故憂愁幽思而作離騷

屈原至於江濱被髮行吟澤畔顏色憔悴形容枯槁漁父見而問之曰子非三閭大夫與何故而至此屈原曰舉世混濁而我獨清眾人皆醉而我獨醒是以見放漁父曰夫聖人者不凝滯於物而能與世推移舉世混濁何不隨其流而揚其波眾人皆醉何不餔其糟而歠其醨何故懷瑾握瑜而自令見放為屈原曰吾聞之新沐者必彈冠新浴者必振衣人又誰能以身之察察受物之汶汶者乎寧赴常流而葬乎江魚腹中耳又安能以皓皓之白而蒙世俗之溫蠖乎乃作懷沙之賦於是懷石遂自投汨羅以死

屈子之沉湘也自投汨羅以死怪悲乎永懷情抱馬遷引為知己存其懷沙之賦以見其志後世讀之宛然太史公文見古君子守身之嚴命子者君子存心廣志於是懷懼何畏必將有所錯乎屈子之竟死為世廣志存心於畏所以告君子造象歷年未見佳作蓋揣其形貌易似其境難也大約百年之前日人橫山大觀賞有屈原之作但見風鬟翠鬤天地變色惜偏於圖象傅抱石飄然於藍田青出於幽怨為其畫論之此作屈原逆象之天下第一就其人物畫論之此作亦古人未有斯圖亦思其不勝愴然辛未清明前三日瑞盦何懷碩書并誌

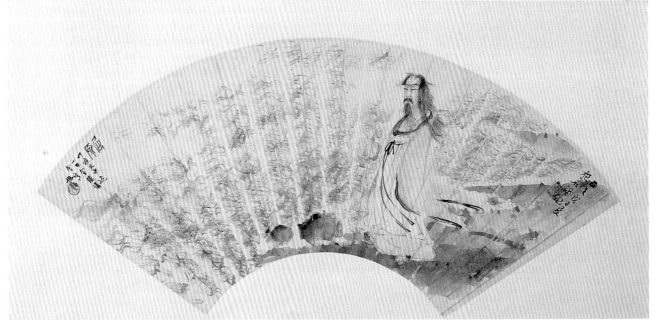

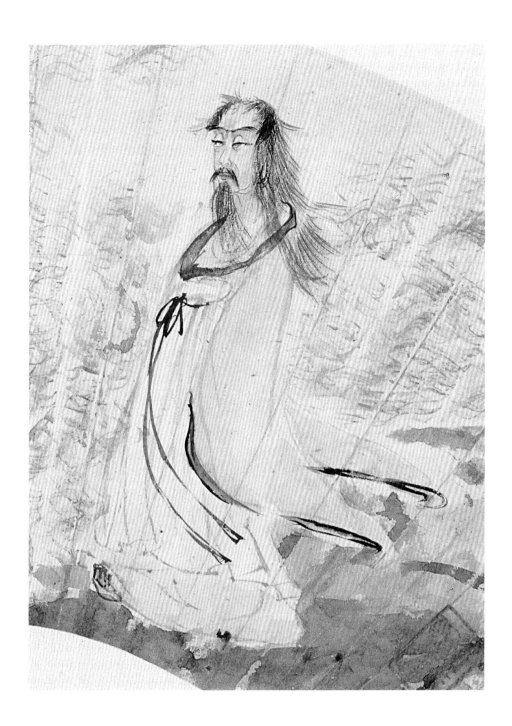

傅抱石 〈屈原〉局部

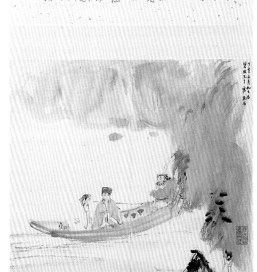

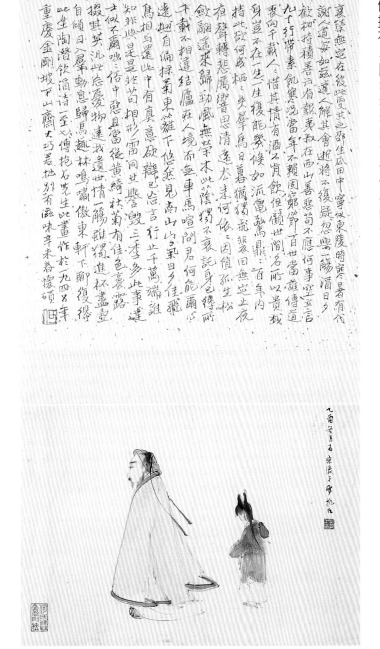

55

傅抱石〈陶潛沽酒圖〉何懷碩詩堂

54

傅抱石〈赤壁賦圖〉何懷碩詩堂

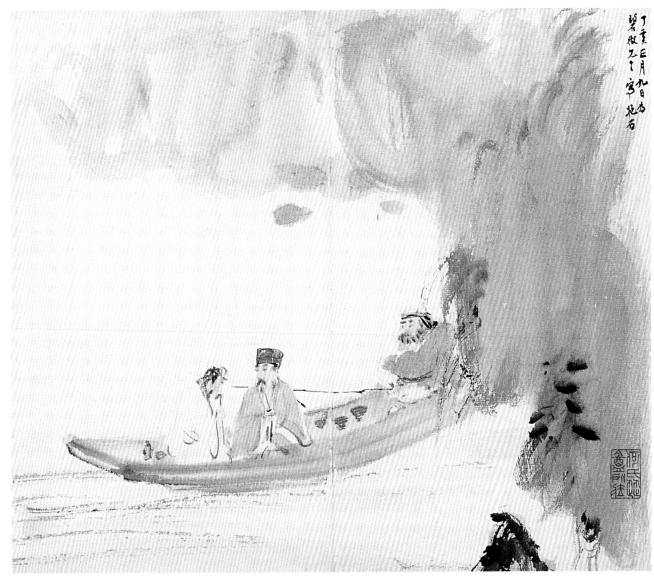

傅抱石 〈赤壁賦圖〉 27×31cm

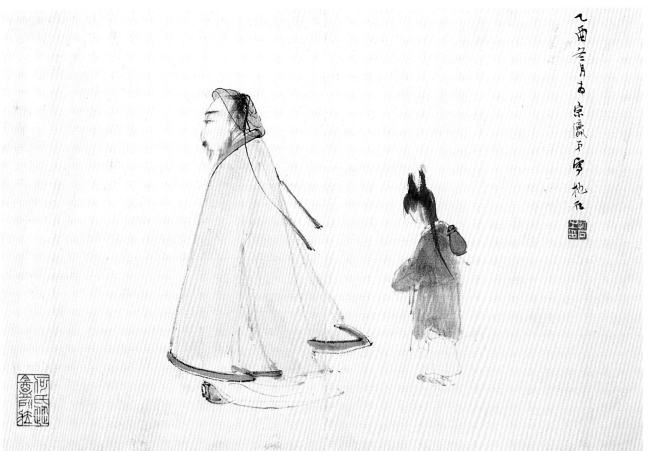

傅抱石 〈陶潛沽酒圖〉 20×30cm

蘇東坡有三笑圖贊而三笑圖何人所作早已失傳虎溪在
江西廬山下傳晉釋惠遠居廬山東林寺送客不過溪一
日與詩人陶潛道士陸靜修共話石覺踰此虎輒驟鳴三
人大笑而別事見宋陳舜俞廬山記然陸靜修乃南朝
宋元嘉年間到廬山已是惠遠歿後卅餘年陶潛也已逝
芋年虎溪故事顯為後人附會之談然宋樓鑰又跋
東坡三笑圖贊傳抱石先生人物散逸放達所謂晉人
風韻有其胸臆故能心往神會如懷碩跋天下第一袖珍

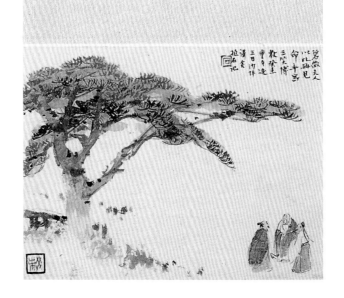

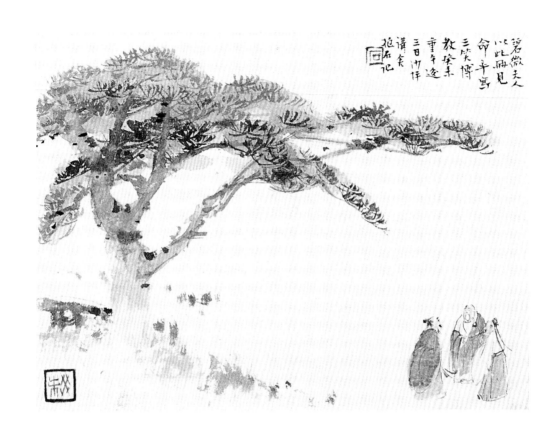

傅抱石〈虎溪三笑圖〉袖珍冊頁原大10×13.5cm

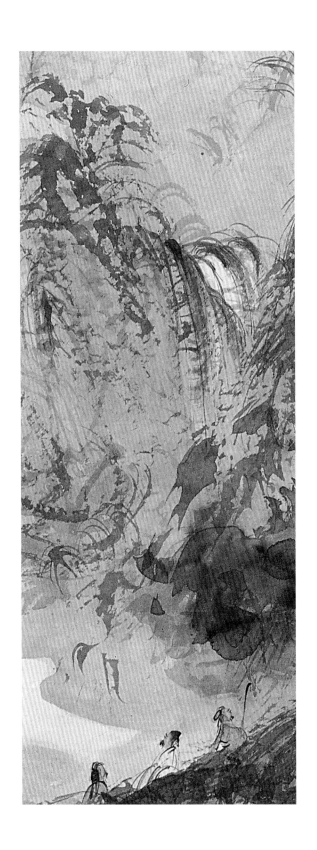

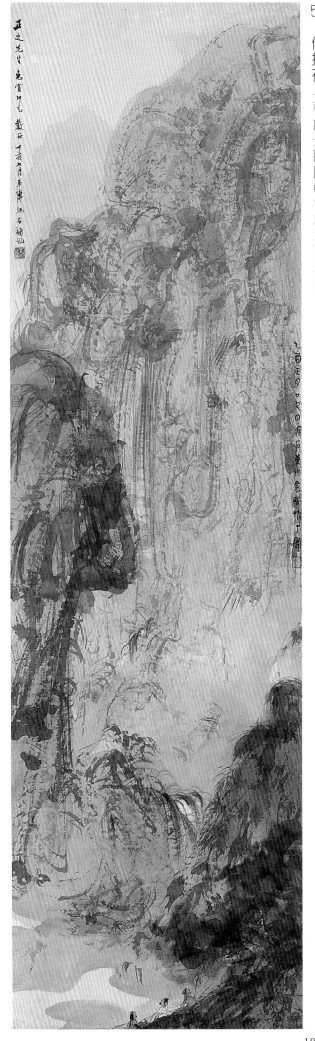

李可染 〈東山攜妓圖軸〉 97×33cm

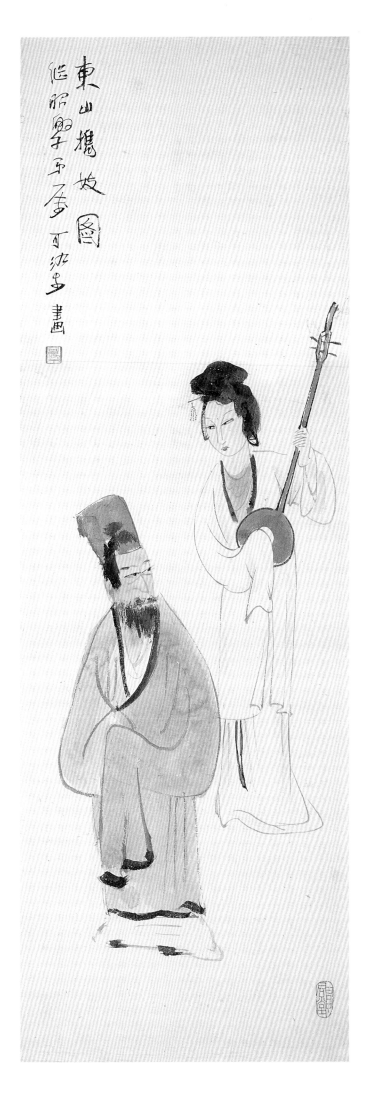

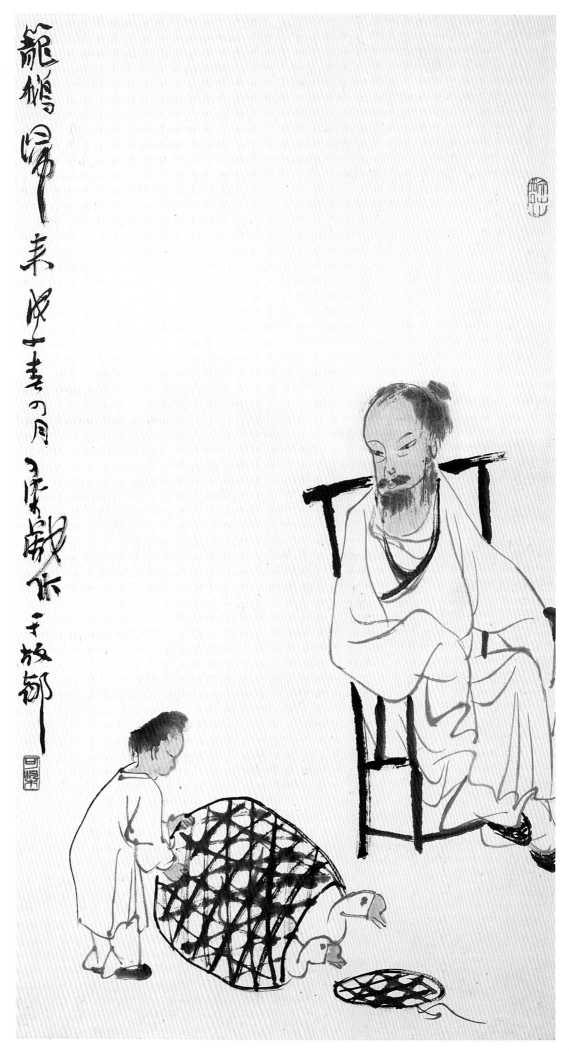

李可染〈榕湖一瞥夕陽中〉68×46cm

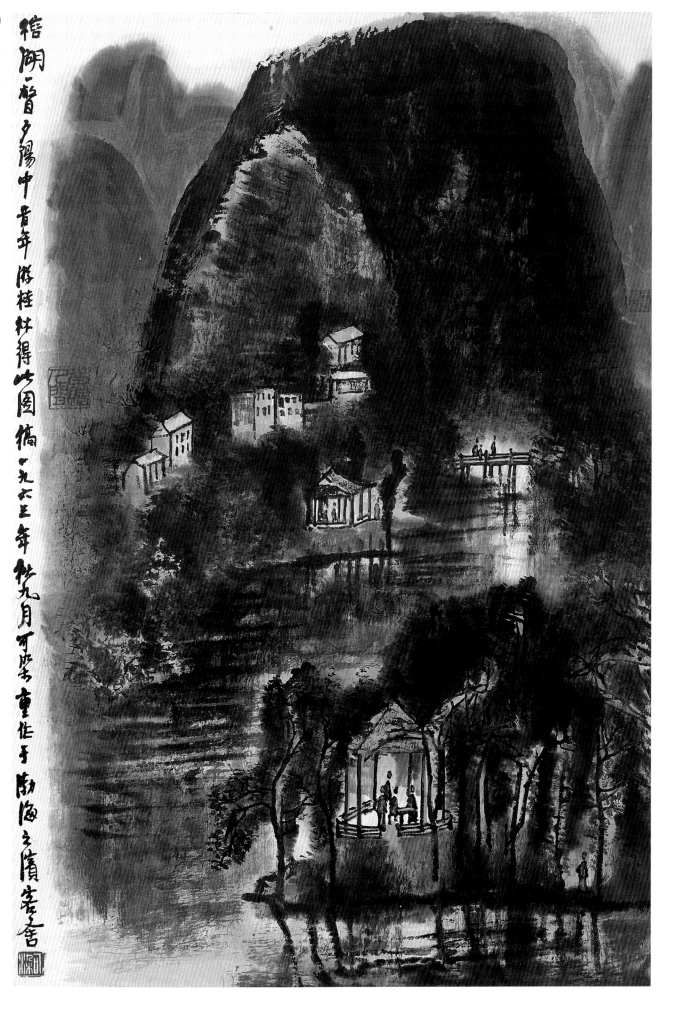

榕湖一瞥夕陽中昔年游桂林得此圖稿一九六五年於九月可染重作于渤海之濱客舍

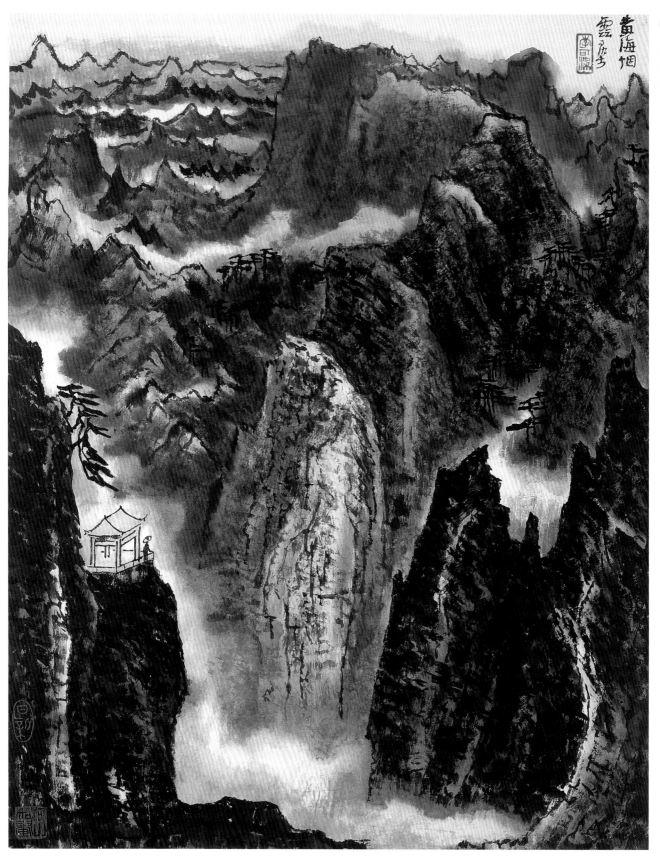

李可染 〈黃海烟雲〉 69×54cm

黃海烟雲庚子李可染

項王軍壁垓下兵少食盡漢軍及諸侯兵
圍之數重夜聞漢軍四面皆楚歌項王
乃大驚居帳中有美人名虞常幸
從駿馬名騅常騎之於是項王乃悲歌忼慨
自為詩曰力拔山兮氣蓋世時不利兮騅不
逝騅不逝兮可奈何虞兮虞兮奈若何
數闋美人和之項王泣數行下左右皆泣莫能
仰視太史公曰吾聞之周生曰舜目蓋重瞳子又聞
項羽亦重瞳子羽豈其苗裔邪何興之暴也夫秦
失其政陳涉首難豪傑蜂起相與並爭不可
勝數然羽非有尺寸乘勢起隴畝之中三年
遂將五諸侯滅秦分裂天下而封王侯政由
羽出號為霸王位雖不終近古以來未嘗有
也及羽背關懷楚放逐義帝而自立怨
王侯叛己難矣自矜功伐奮其私智而不
師古謂霸王之業欲以力征經營天下五
年卒亡其國身死東城尚不覺悟而不自
責過矣乃引天亡我非用兵之罪也豈不
謬哉韓羽畫一項羽與一虞姬懷碩節太史公
書項羽本紀甲戌年暮春三月於澀盦

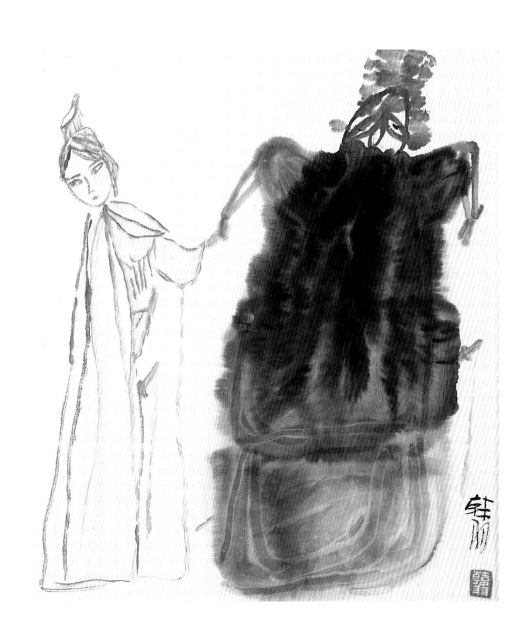

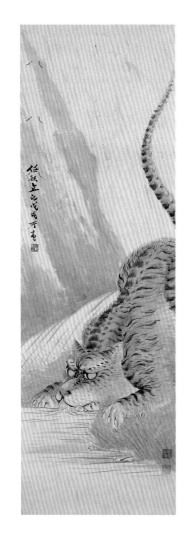

65

任預〈猛虎飲泉圖〉

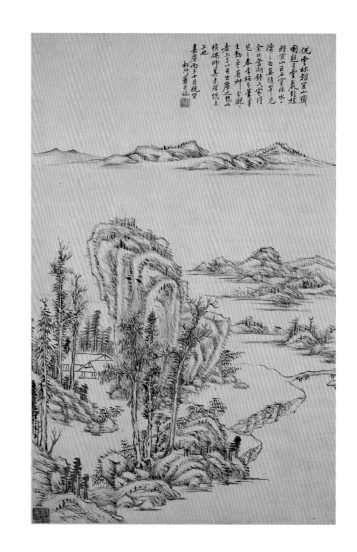

63

戴熙〈嘉慶丙子山水軸〉

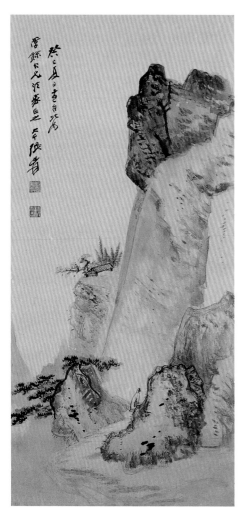

66

張大千〈為學餘畫山水〉

64

王瓘（孝禹）〈訪碑圖〉絹本

68

陳師曾〈擬蒙泉外史山水軸〉73.5×40.5cm 絹本

澄江浮不盡暝色正
茫蒼佗浪白初翻月
峯青引遊天打鐘
咋如辛哈蓬涸沙船
不絃君何歃黄苕
己艮先生
擬蒙泉外史於意齋

67

呂鳳子〈廬山五老峯軸〉94×42cm

70

趙雲壑 〈菊花圖軸〉 81×46.5cm

71

趙雲壑 〈著手成春圖軸〉 87×40cm

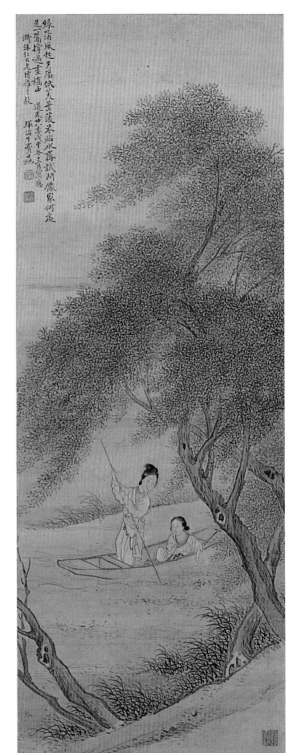

69

費曉樓 〈仕女山水圖軸〉 67.5×24.5cm 絹本

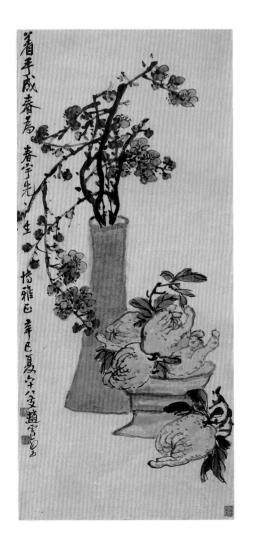

費曉樓 〈仕女山水圖軸〉 局部

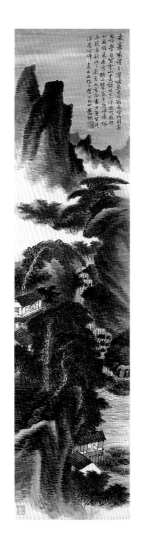

74

蕭愻〈雲山墨戲圖軸〉130.5×32cm

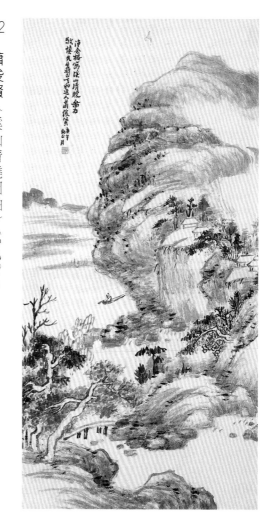

72

蕭俊賢〈溪山清曉圖軸〉65×28cm

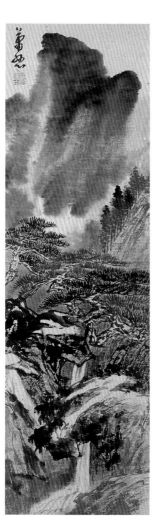

75

蕭愻〈墨筆山水圖軸〉101×30.5cm

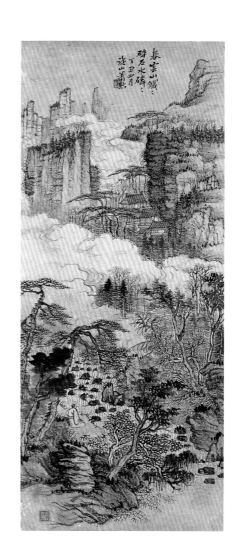

73

蕭愻〈春雲碎石圖軸〉65×28cm

76 吳石僊 〈雨景山水圖軸〉135×32.5cm

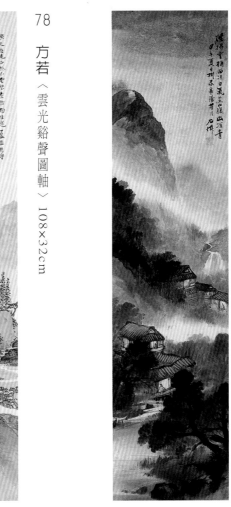

78 方若 〈雲光谿聲圖軸〉108×32cm

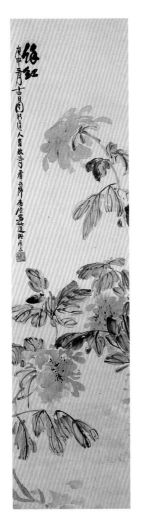

80 蕭俊賢 〈餘紅〉66×33cm

77 林紓 〈潑墨山水圖軸〉134×33cm

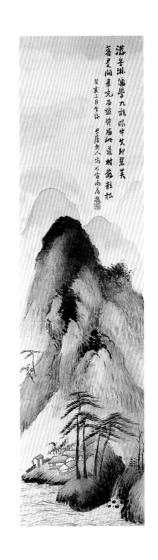

79 蒲華 〈水墨竹石圖軸〉147×39cm

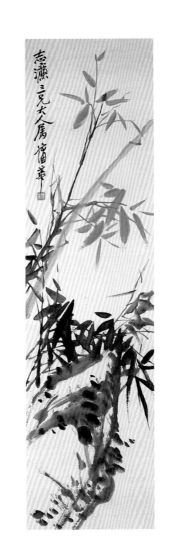

81 湯滌 〈贈煥棠水墨山水軸〉110×34cm

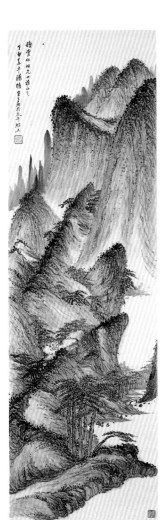

196

倪田（墨耕）〈愛鵝圖軸〉92×43cm

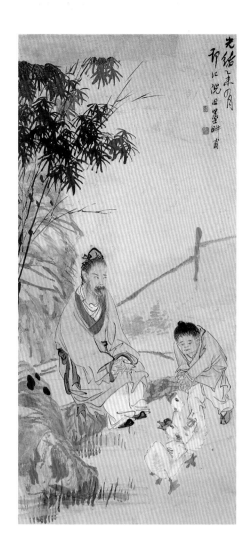

倪田（墨耕）〈荷石美人圖軸〉123×33cm

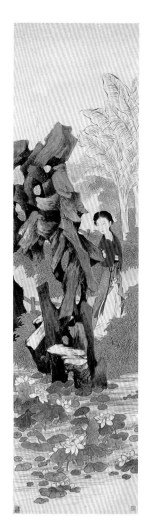

錢慧安〈杜牧詩意仕女圖軸〉134.5×53cm

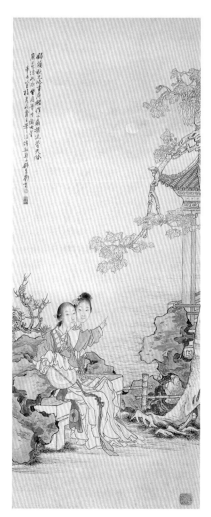

胡公壽〈瑞石圖軸〉136×39cm

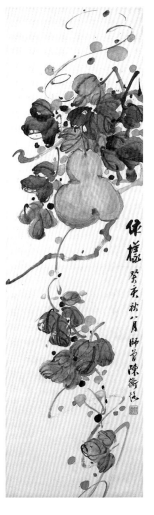

86 陳師曾 〈依樣〉 115.5×33cm

88 林風眠 〈松澗奔泉〉 95.5×36cm

90 王叔暉 〈摹永樂宮壁畫〉 141×48.5cm

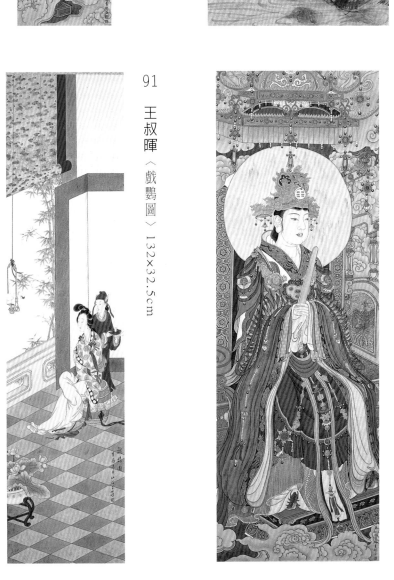

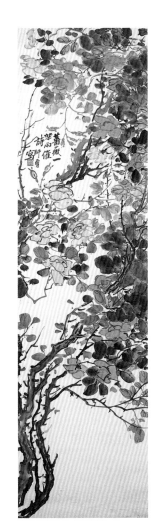

87 陳師曾 〈薔薇〉 148.5×41cm

89 王叔暉 〈丁丑摹永樂宮壁畫〉 140×28.5cm

91 王叔暉 〈戲鸚圖〉 132×32.5cm

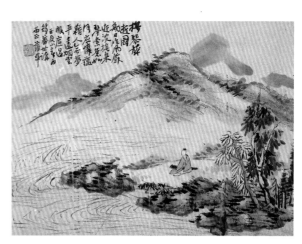

92 蒲華〈撫琴感逝圖〉21×28.5cm

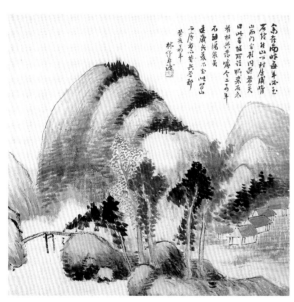

95 丁衍庸〈双魚圖〉70×34cm

93 周思聰〈秋趣圖〉46.5×34cm

96 林紓〈背山廬〉32×33.5cm

94 石川欽一郎〈歸帆〉64×31cm

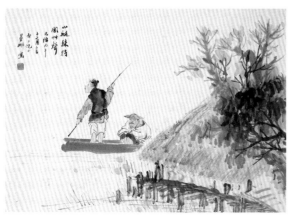

97 倪田〈小艇〉38.5×55cm

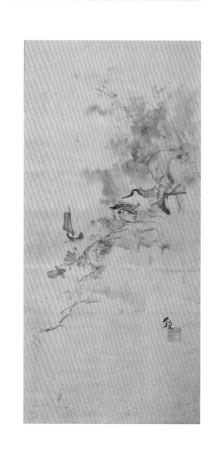

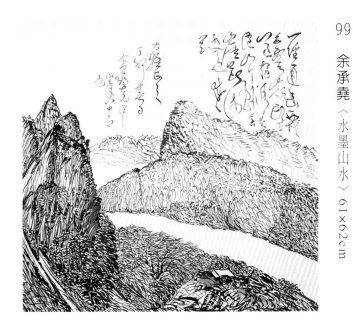

99　余承堯　〈水墨山水〉　61×62cm

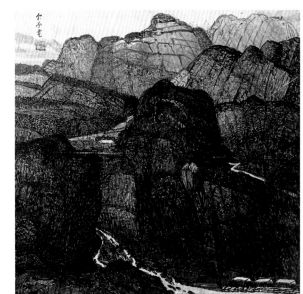

98　余承堯　〈草書山水〉　65×68.5cm

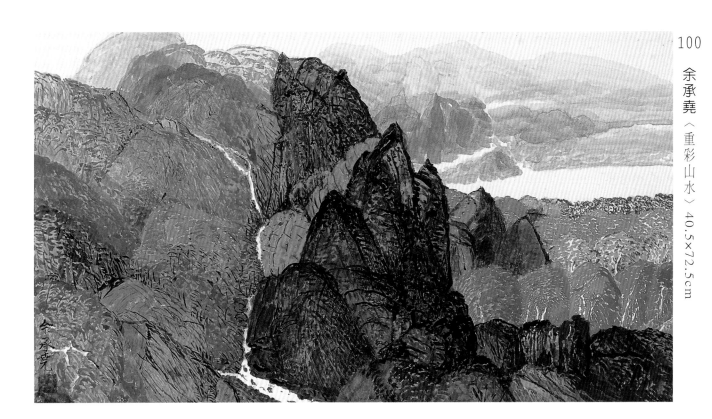

100　余承堯　〈重彩山水〉　40.5×72.5cm

101

王明明

〈秋涼〉 67.5×64cm

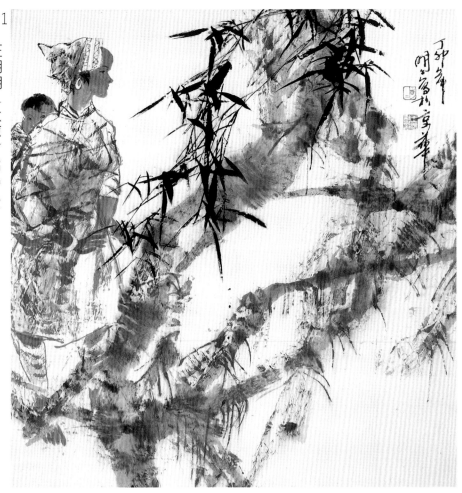

102

林玉山

〈虎圖〉 56.5×68.5cm

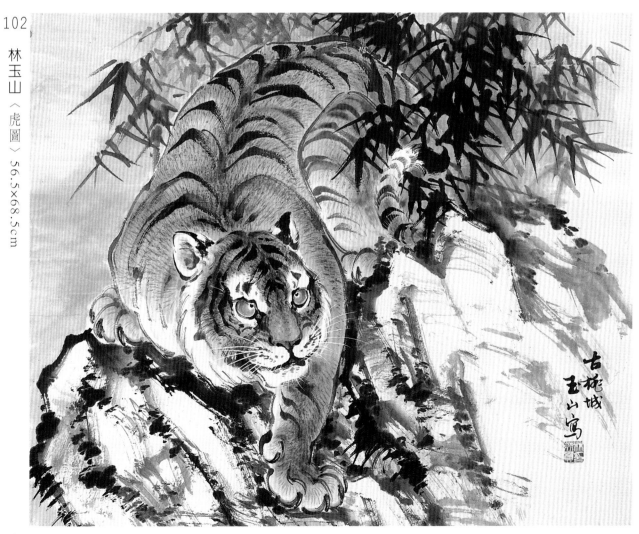

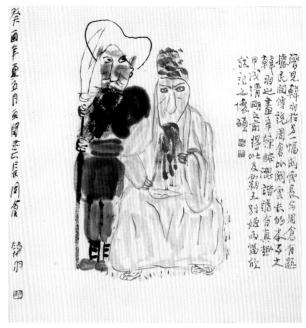

韓羽〈關羽與周倉〉34×32.5cm

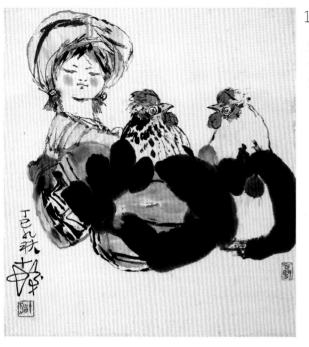

105

程十髮〈女娃双鷄〉48.5×44cm

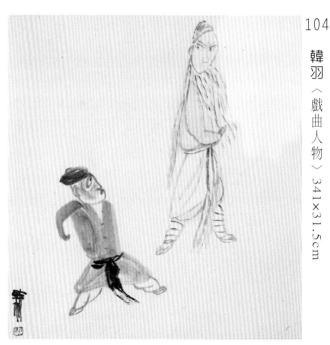

104

韓羽〈戲曲人物〉341×31.5cm

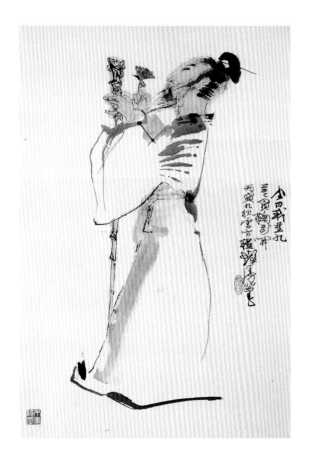

106

程十髮〈賞菊人物軸〉68×46cm

110

周思聰

〈惠女圖〉 34×34cm

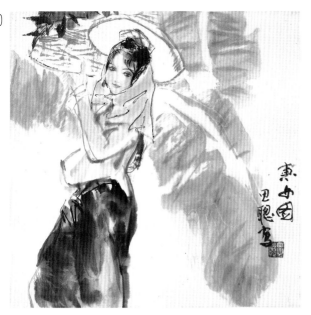

107

周思聰

〈雨後〉 34×34cm

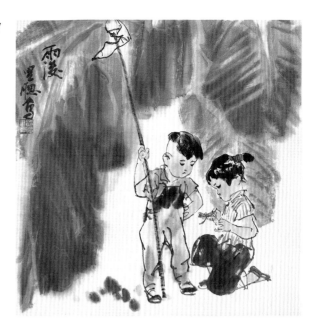

111

周思聰

〈靈眸〉 67×44.5cm

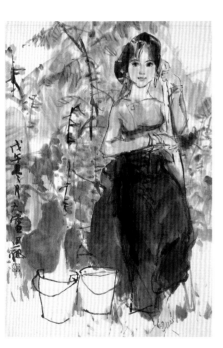

108

周思聰

〈海角拾貝圖〉 67×52.5cm

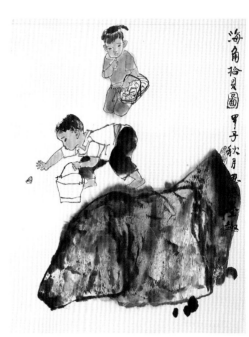

112

盧沉

〈東波先生〉 68×45cm

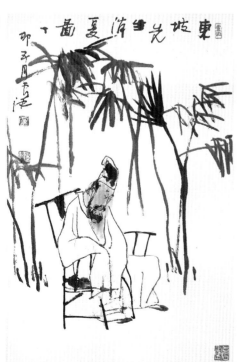

109

盧沉

〈醉李白〉 684×45cm

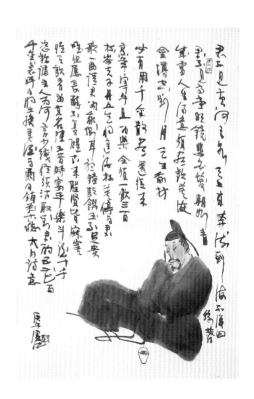

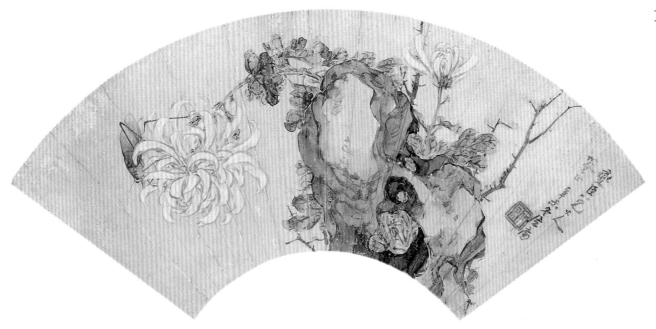

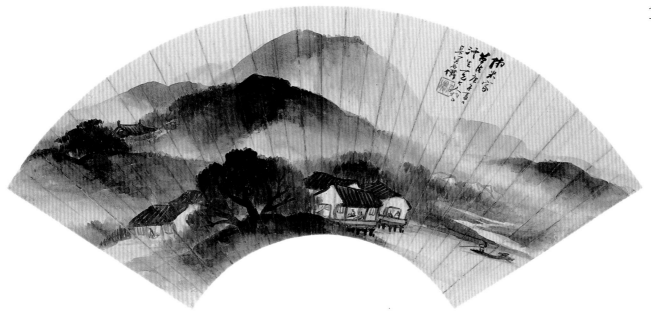

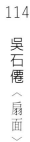

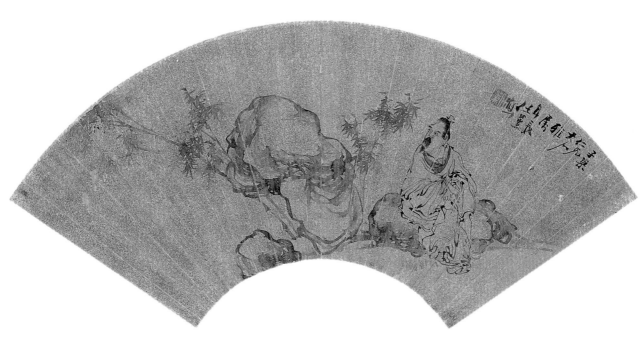

116　任薫

119　任薫

117　蕭俊賢

120　蕭俊賢

118　倪田

121　倪田

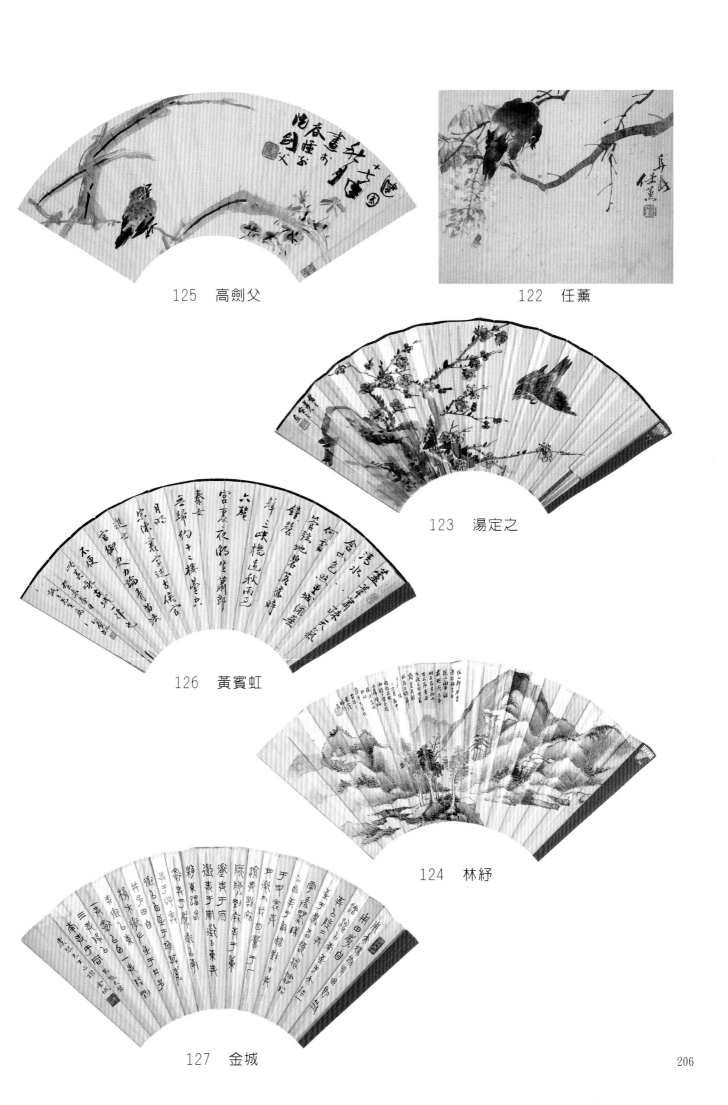

125　高劍父

122　任薰

123　湯定之

126　黃賓虹

124　林紓

127　金城

C

B

A

D

跋

本書古今書畫作品，將於國立歷史博物館二樓〈國家畫廊〉舉辦《滄海一栗—明清書畫展》。（二〇〇八年十月三十一日至十二月二十一日）所展出僅為部份精選，主要是明清及近現代名家書畫。

幾點附帶說明：

書法第24圖《何紹基隸書南陽太守四屏》高十尺（見上圖A）：第37圖《楊沂孫篆書漢初名臣敘讚八屏》高八尺（見上圖C）。尺寸太高無法展出，特附圖「注解」之。上述兩件作品尺寸之大，是中國傳統書畫中所少有，也應為何紹基、楊沂孫兩位大書家平生最大之作品。日本二玄社出版《何紹基之書法》中刊〈隸書臨衡方碑四屏〉（見上圖B）與此四屏同為何氏七十一歲時所書，但尺寸僅為（128.8×32cm×4），也即只為本書第24圖隸書四屏的一半高而已。

繪畫第56圖《傅抱石袖珍虎溪三笑圖》（見上圖D）則無疑為傅氏畫作中第一袖珍，比巴掌還小。

書法第141圖《避島》是康有為戊戌政變失敗，避難日本時為其書房自書橫額，彌足珍貴。第43圖與第44圖是同一件翁同龢《勤課寄懷行楷七言聯》的上層及下層揭開裝裱成為兩件作品。因為原件用「夾宣」書寫，才能一分為二，這是兩件皆真的雙胞案罕見的特例。

本書為減省篇幅，又欲留諸友多年藏品於書中以為紀念，故部份作品以小圖登錄。好在現在印刷術精良，雖小圖也有可觀。讀者諒之。

何懷碩

國家圖書館出版品預行編目資料

滄海一粟：古今書畫拾穗 / 國立歷史博物館編
輯委員會編輯. －－初版. －－臺北市：史博
館，民97.10
　　面；　　公分

ISBN　978-986-01-5632-4（平裝）

1.書畫　2.作品集

941.6　　　　　　　　　　　　　　97019536

滄海一粟 古今書畫拾穗

A Drop in the Ocean — Chinese Calligraphy and Painting

發 行 人	黃永川	Publisher	Huang Yung-Chuan
出 版 者	國立歷史博物館	Commissioner	National Museum of History
	臺北市10066南海路49號		49, Nan Hai Road,Taipei,Taiwan R.O.C.
	電話：886- 2- 23610270		Tel: 886-2-23610270
	傳真：886- 2- 23610171		Fax: 886-2-23610171
	網站：www.nmh.gov.tw		http:www.nmh.gov.tw
編 輯	國立歷史博物館編輯委員會	Editorial Committee	Editorial Committee of National Museum of History
主 編	戈思明	Chief Editor	Jeff Ge
執行編輯	蔡耀慶	Executive Editor	Tsai Yao-ching
總 務	許志榮	Chief General Affairs	Hsu Chih-Jung
會 計	劉營珠	Chief Accountant	Liu Ying-Chu
攝 影	劉韓畿	Photography	Liu Han-Chi
設 計	陳品卉	Design	Chen Pin-Hui
印 製	千畿美術設計坊	Printing	ChangeArt
	臺北市萬華區興義街69號4樓		4F 69, Xing-I St., Wanhua District,Taipei,Taiwan R.O.C.
	電話：02- 23394949		Tel:02-23394949
出版日期	中華民國97年10月	Publication Date	Oct 2008
版 次	初 版	Edition	First Edition
定 價	新台幣1,200元	Price	NT$ 1,200
展 售 處	國立歷史博物館文化服務處	Museum Shop	Cultural Service Department of National Museum of History
	地址：臺北市南海路49號		Address: 49, Nan Hai Rd., Taipei, Taiwan , R.O.C. 10066
	電話：02-23610270		Tel: 02-23610270
統一編號	1009702691	GPN	1009702691
國際書號	978-986-01-5632-4	ISBN	978-986-01-5632-4